JAEWON ARTBOOK 10

프리다 칼로
Frida Kahlo

도서출판
재원

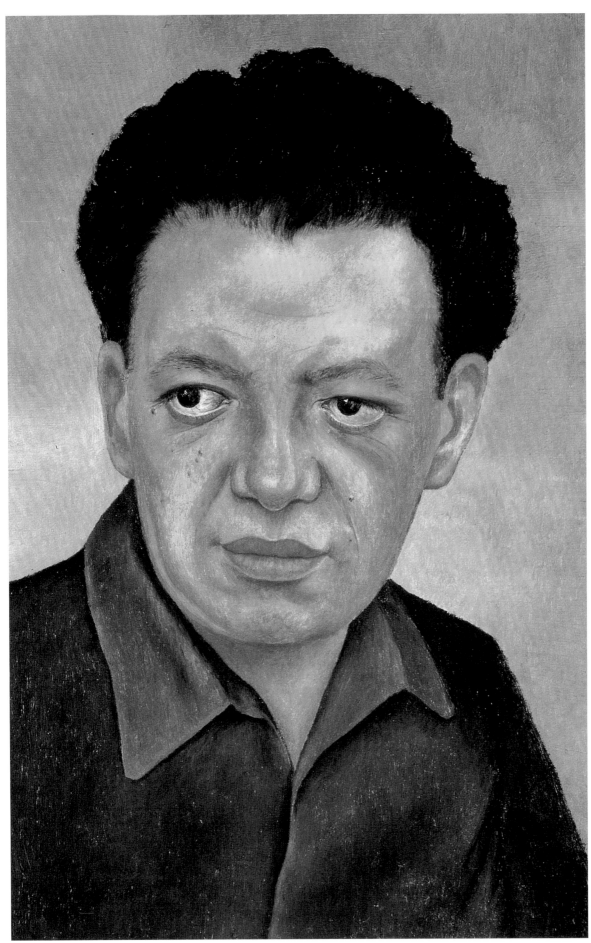

디에고 리베라 초상
1937, 판넬에 유화
46×32cm

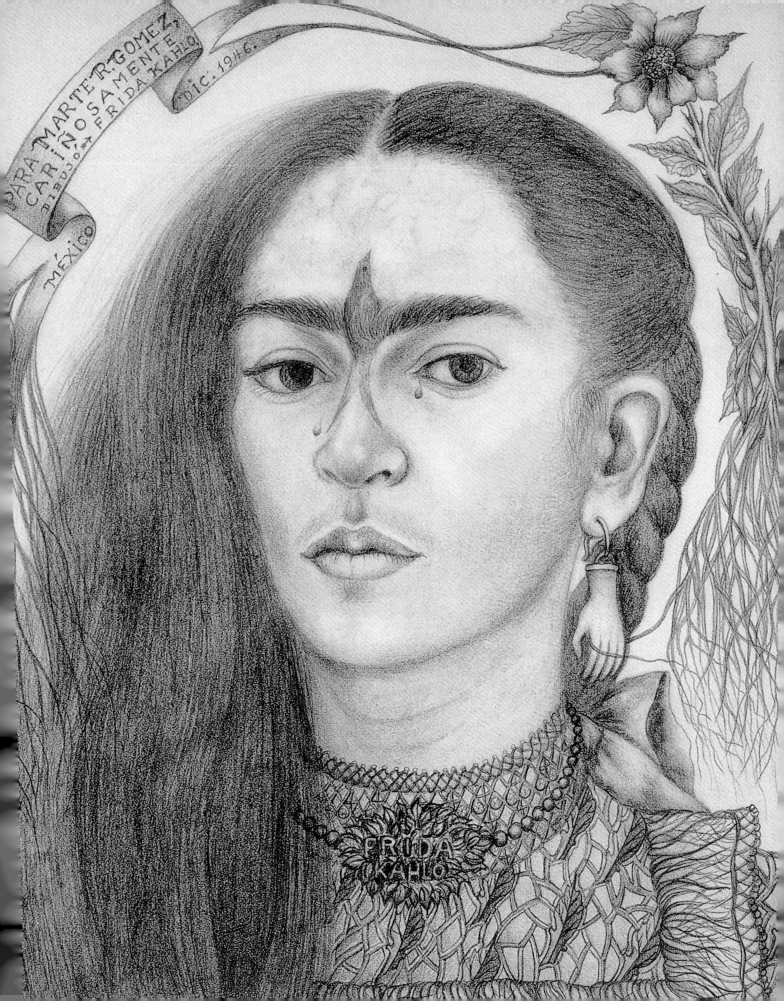

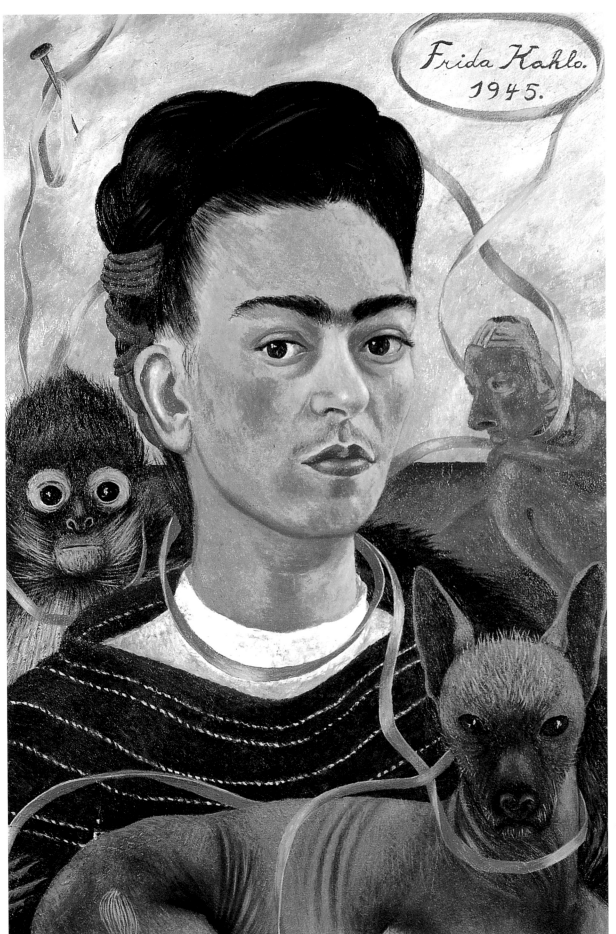

원숭이가 있는 자화상
1945, 유화
57×41cm

Frida Kahlo

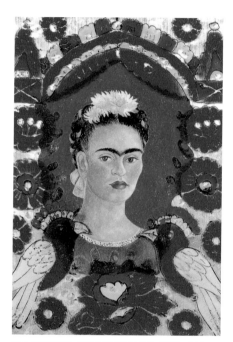

액자 속의 자화상, 1938, 금속판에 유화, 29.2×21.6cm

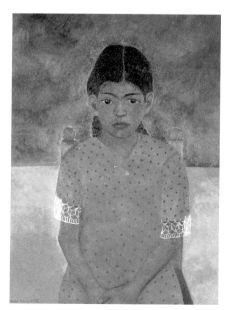

소녀(니냐), 1929, 유화, 78×61cm

1907 7월 6일 멕시코시티 교외의 남서부 시골인 론드레스가의 코요아칸 푸른 집에서 유대계 독일 출신인 길레르모 칼로와 메스티조인 마틸드 칼데론 곤잘레스 사이 여섯 명의 딸 중 셋째 딸로 탄생했다. 프리다 출생 후 연이어 아이를 출산했던 프리다의 어머니가 우울증에 빠져 어린 프리다는 유모의 손에서 키워졌다. 당시 사진사였던 부친은 아마추어 화가로도 활동하고 있었던 것으로 미루어 보아 화가적 자질은 부친의 영향을 받은 것으로 보인다.

1910~1921 멕시코 혁명 발발로 10여 년에 걸친 사회적 혼란과 디아스 정권의 장기적인 독재와 폭정, 그리고 계속된 농사의 흉작으로 사회가 몹시 혼란스럽고 어려운 시기의 성장기를 보낸다.

1913 척추성 소아마비에 걸려 9개월 동안 투병생활을 하나 결국 오른쪽 다리 불구가 된다. 이후 가늘고 쇠약해진 다리는 평생 동안 프리다를 고통과 열등감에 시달리게 한다.

1922 멕시코 최고 명문 교육기관인 국립 예비학교 프레파라토리아에 입학한다. 이 학교는 전교생 2000명 중 여학생은 35명이었던 것으로 보아 프리다는 아주 뛰어나게 공부를 잘했던 것으로 보인다. 이 학교 입학 후 프리다는 의학 공부를 하고자 결심했으며, 15세기 화가 웃첼로의 생애와 예술세계가 담긴 책을 읽고 감명을 받아 친구들에게 드로잉이 담긴 편지를 보내기 시작한다.

1923 문학에도 자질이 있었던 듯 카추차스라는 문학 그룹 활동도 열심히 했으며, 이 그룹에서 법학도이자 독서광이었던 친구 알레얀드로 고메스 아리아스를 만나 사랑하게 된다.

1924 집안의 경제적인 어려움으로 학교 수업이 끝난 후에는 아버지의 사진 스튜디오에서 일을 도우며 아버지에게 여러 가지 사진술을 배웠다. 훗날 프리다의 그림에 나타나는 세밀한 사실주의 표현기법의 토대가 되는 기본 소양이 이때 길러진다.

1925 아버지의 친구이자 상업 판화가인 페르난데즈의 판화 공방에서 판화 견습공이 된다. 9월 17일 하굣길에 버스와 전차의 충돌 사고로 척추는 허리쪽에서 세 군데가 부러졌으며, 왼쪽발 11군데를 다치는 골절상에, 오른발은 탈구되었으며, 왼쪽 어깨는 빠지고, 골반뼈도 3군데나 부러지는 중상을 입었다. 또한 버스의 손잡이용 쇠막대가 튕겨나와 프리다의 자궁을 관통하였다. 이 사고로 인해 프리다는 평생 아이를 가질 수 없게 된다. 여자로서 아이를 갖고 싶어하는 심정은 훗날 그의 그림 곳곳

에서 나타나게 된다. 의사는 이런 중상을 입고도 살아있다는 것에 놀라워했다고 한다.

1926 사고로 인해 9개월 동안 깁스를 하고 침대 생활을 했으며, 이 사고로 인해 평생 미국과 멕시코를 오가며 32번의 외과 수술을 받았다. 병원생활의 무료함을 달래주기 위해, 어머니가 침대에 특별한 이젤을 부착시켜주고 거울을 달아 준 것을 계기로 자신을 관찰하며 그림을 그리기 시작했다. 이 사고로 의사가 되는 걸 포기하고 화가가 되기로 결심했으며, 남자친구에게 첫 번째 자화상「벨벳 드레스를 입은 자화상」을 완성하여 선물한다.

1928 알레얀드로 고메스 아리아스와 결별하고 몸이 회복되어 공산당 조직에 가담한다. 좌익 활동가이자 사진작가였던 티나 모도티의 소개로 디에고 리베라를 만난다. 유럽에서 활동하다 귀국한 디에고는 멕시코 혁명과 원주민 사이의 연관성을 확인한 멕시코 최초의 인물이었으며, 디에고는 그녀에게 그림에 대해 많은 조언을 해 주었다.

1929 8월 21일 프리다는 많은 나이 차이와 방탕한 생활, 그리고 거듭된 이혼경력을 갖고 있는 디에고와 어머니의 거센 반대에도 불구하고 결혼을 한다. 코요아칸에서 22살 프리다가 21살 연상인 43살 디에고의 세 번째 부인이 된 것이다. 결혼식 도중 디에고 전 부인의 난동과, 술에 취한 디에고의 권총 난사로 손님 중 한 명이 부상을 입는 등 소동이 일어난다. 디에고와의 결혼은 프리다로 하여금 멕시코의 저명한 많은 예술가, 화가, 혁명가들과의 교류를 가능하게 하였고, 여기서 프리다는 많은 정신적 영향을 받는다. 디에고의 영향을 받은 작품「버스」와「자화상」등을 그린다.

1930 디에고와 더불어 프리다는 멕시코 전통미술을 수집하고 전통의상을 입었으며, 그녀의 의상과 장식품은 프리다 스타일로 패션에도 영향을 미쳤다. 임신을 했으나 건강이 좋지 않아 중절수술을 한다. 디에고의 벽화 작업을 위해 함께 샌프란시스코를 방문한다.

1931 4월 디에고 벽화 제작 요청으로 함께 디트로이트 방문한다.

1932 디에고가 디트로이트 미술관에 벽화를 그리는 동안 간절히 원했던 두 번째 임신이 되었으나 3개월만에 유산되어 헨리 포드 병원에 입원하다. 이 절망감을 잊기 위해 태아에 관한 그림「헨리 포드 병원」,「프리다와 유산」,「나의 탄생」을 그린다. 이국 생활의 고독과 슬픔이 디에고의 외도로 더욱 가중되는 가운데 9월 15일 어머니가 폐암으로 사망한다.

1933 3월 록펠러 재단으로부터 디에고의 벽화 제작 요청으로 뉴욕으로 이주한다. 디에고가 벽화 작업을 하는 동안 무료한 시간을 보내며 고국에 대한 향수에 시달린다.

1934 4년간의 미국 생활을 청산하고 고국으로 돌아와 오른쪽 다리를 수술하고 발가락을 잘라낸다. 다시 임신했으나 건강상 중절수술한다. 디에고와 여동생 크리스티나의 애정 행각을 알게 되어 충격 속에 한 동안 그림을 그리지 못했으며, 이 사건 이후 프리다는 양성적인 성향을 보이며 자신도 여러 명의 정부를 두게 된다.

1935 남편의 수많은 염문설에도 불구하고 참고 인내하던 프리다는 결국 동생과

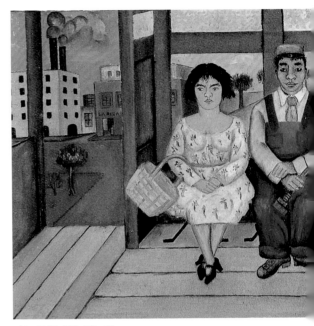

버스, 1929, 유화, 26×56cm

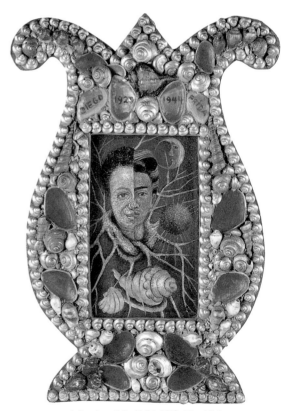

디에고와 프리다, 1944, 유화, 26×18.5cm

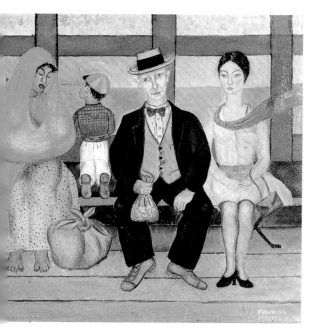

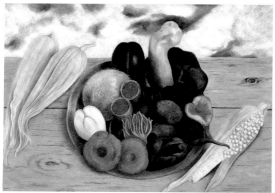

대지의 수확물들, 1938, 유화, 41×60cm

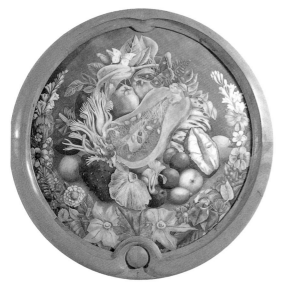

정물, 1942, 유화, 지름 63cm

디에고와의 사건으로 별거한다. 「몇 개의 작은 상처들」제작.

1936 또다시 다리를 수술하고 척추 통증으로 고통의 시간을 보낸다. 스페인 공화주의자들과 연대하는 위원회에 가입한다. 「나의 조부모, 부모 그리고 나」그린다.

1937 3월 초현실주의 거장인 앙드레 브르통의 후원으로 파리의 피에르 콜르 화랑에서 전시회를 개최하여 칸딘스키, 피카소 등에게 찬사를 받는다. 프리다 부부의 우상이었던 러시아 혁명가 트로츠키와 그의 아내 나탈리아가 멕시코에 오게 되어 코요아칸 푸른집에서 함께 기거한다. 트로츠키와 밀애하며 왕성한 작품 활동을 한다. 레온 트로츠키에게 헌정하는 자화상을 그려 선물하는 한편 「세 살에 죽은 디마 로사」, 「나와 나의 인형」, 「회상」, 「유모와 나」, 「폴랑 – 창과 나」등을 그리는데 아이를 가질 수 없다는 절박함에 그림에 인형이나 애완동물이 등장한다.

1938 앙드레 브르통이 멕시코를 방문하여 프리다 작품을 보고 크게 감동받았으며, 프리다를 초현실주의자로 규정짓다. 11월 뉴욕의 줄리앙 레비 화랑에서 개인전을 개최하고 작품도 대부분 팔리는 성공을 거둔다. 뉴욕에 머물던 중 프리다는 사진작가 니콜라 머레이와 깊은 사랑에 빠져 일생 중 기억에 남는 행복한 시간을 보낸다. 「원숭이와 함께 있는 자화상」, 「네 명의 멕시코인」, 「드러난 상처에의 회상」, 「물이 나에게 준 것」등의 작품을 완성한다.

1939 귀국 후 디에고와 관계가 악화되어 결국 이혼하였으며, 곧이어 6개월간의 여행을 떠난다. 이 시기 디에고와 헤어진 상실감으로 인해 피와 상처가 작품의 주제로 드러나며 「도로시 헤일의 자살」, 「숲 속의 두 누드」, 「2인의 프리다」를 완성한다.

1940 멕시코에서 열린 〈초현실주의 국제 전시회〉에 「2인의 프리다」와 「상처입은 탁자」를 전시한다. 남미의 화가로는 처음으로 루브르 미술관에 작품이 소장되는 영예를 안다. 척추의 통증으로 엘레세르 박사에게 샌프란시스코에서 또다시 수술받는다. 이혼의 상처와 초현실주의적 성향이 강하게 드러난 작품 「자른 머리의 자화상」, 「꿈」등을 그린다. 12월 디에고의 생일에 다시는 성관계를 갖지 않고 자신의 경제적 문제는 자신이 직접 해결한다는 조건으로 재결합한다.

1941 4월 프리다의 아버지 길레르모 칼로가 심장발작으로 사망한 후 코요아칸의 '푸른집'에 정착한다. 디에고와 재결합 후 그림에도 안정과 균형을 회복한다. 미국 보스턴에서 열린 현대 멕시코 화가전에 참가했으며 건강이 악화되기 시작한다. 「땋은 머리의 자화상」, 「앵무새와 함께 있는 자화상」을 그린다.

1942 라 에스메랄다 미술학교에서 회화와 조각을 가르치는 교사가 되어 이후 10년간 재직한다. 뉴욕의 현대 미술관에서 열린 〈20세기의 자화상전〉에 「땋은 머리의 자화상」을 출품한다.

1943 리베라의 벽화작업이 중단되어 생계를 꾸리기 위해 부유한 사람들의 초상화를 그린다. 멕시코의 벤쟈민 프랭크린 도서관에서 열린 〈멕시칸 초상 백 년전〉에 「마르샤 레빈의 초상」을 전시하고, 필라델피아 미술관에서 열린 〈오늘의 멕시코 미술전〉과 뉴욕의 금세기 화랑의 〈여성 미술가전〉에 참가한다.

1944 건강 악화로 척추 교정용 강철 코르셋 착용을 지시 받음. 아픈 육체에 대해 탐구하게 되고, 이 탐구로「부서진 척추」,「로시타 모릴로 부인의 초상」을 그린다.

1945 끊임없는 고통속에 심신이 허약해지면서 종교와 연관된 작품「모세」와「작은 원숭이와 함께 있는 자화상」,「희망은 사라지고」를 그린다. 특히「희망은 사라지고」뒷면에 "어떠한 희망도 남아 있지 않다"라는 구절이 적혀 있는 것으로 보아 육체의 고통이 얼마나 절박했는지 짐작된다.

1946 여동생 크리스티나와 함께 뉴욕으로 가 필립 박사와 윌슨 박사에게 척추 접합 수술을 받고 또다시 여덟 달 동안 강철 코르셋을 착용하게 되나 건강은 더욱 악화된다. 작품「모세」가 문화부에서 수여하는 국가 미술상을 받다. 온몸에 화살을 맞은 채 피를 흘리고 있는 작품「상처입은 사슴」과 고통속에서 아직 희망을 잃지 않고 있음을 보여준 작품「희망의 나무여 우뚝 솟아라」등을 그린다.

1947 건강 악화로 인한 절망감 속에서 한 해를 보내며 많은 작품을 그리지 못한다.

1949 디에고가 프리다의 친구이자 자신의 모델 겸 유명한 영화배우인 마리아 펠릭스와 미국을 함께 여행하고 결혼까지 하려 했으나 그녀의 거절로 이루어지지 못한다. 이 고통을「디에고와 나」라는 작품을 통해 절절히 표현한다. 비록 디에고와 재결합은 했으나 끊임없이 정신적 고통에 시달린다. 〈멕시코 살롱전〉의 개관으로 프리다의 그림 중 가장 복잡한 작품으로 꼽히는「우주와 대지(멕시코), 디에고와 나 그리고 솔로틀의 사랑의 포옹」을 전시한다.

1950 오른발이 썩어가는 회저병으로 발가락 절단 수술을 받고 이후 영국에서 또다시 척추 수술을 받던 중 세균 감염으로 재수술을 받은 후 9개월 동안 병원 생활한다. 아픔을 견디기 위해 코르셋에 공산당의 상징인 낫, 망치, 태아의 모습을 그림으로 꾸며 착용하기도 한다. 프리다는 아직 자신의 고통에 최선을 다해 투쟁해야 하며 죽음과의 싸움이 삶을 지속하는 유일한 이유라는 말을 하기도 한다.「자화상, 사이클」,「프리다의 가족 초상」을 그린다. 이 그림에서 프리다는 자신의 혼혈 혈통과 멕시코가 가진 메스티조의 혼혈문화를 상징적으로 보여주고자 했다.

1952 반전 평화운동을 지원하기 위해 서명운동 참가한다.

1953 건강이 극도로 악화된 가운데 디에고 리베라의 배려로 멕시코에서 〈프리다 회고 전시회〉가 개최되었는데 그녀는 개막식 날 침대에 실린 채 참석한다. 전시 이후 8월에는 그녀의 오른쪽 다리 무릎 아래를 절단하는 수술받는다.

1954 4월 너무 고통스러워 자살을 시도했으나 실패하고, 7월 2일 휠체어를 타고 반미 공산주의자 시위에 참여하기도 한다. 7월 13일 47세 나이로 폐렴으로 사망한다. 그녀의 일기장 마지막 장에 "행복한 퇴장이 되기를 바란다. 그리고 다시 돌아오지 않기를"이라고 적혀 있었다. 죽는 순간까지 그림 그리는 것을 멈추지 않았던 그녀는「막시즘이 병든 자에게 건강을 주리니」등 다수의 미완성 작품을 남겼다. 현재 그녀가 살았던 코요아칸의 푸른집은 국가에 헌납되어 프리다 미술관으로 개조되어 관람객을 맞고 있다.

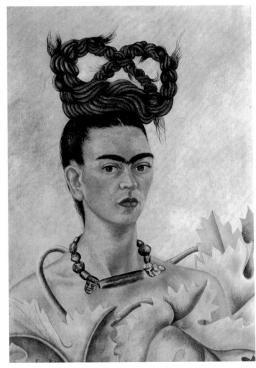

딸은 머리의 자화상, 1941, 유화, 51×38.7cm

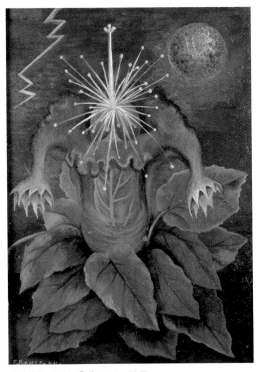

생명의 꽃, 1944, 유화, 27.8×19.7cm

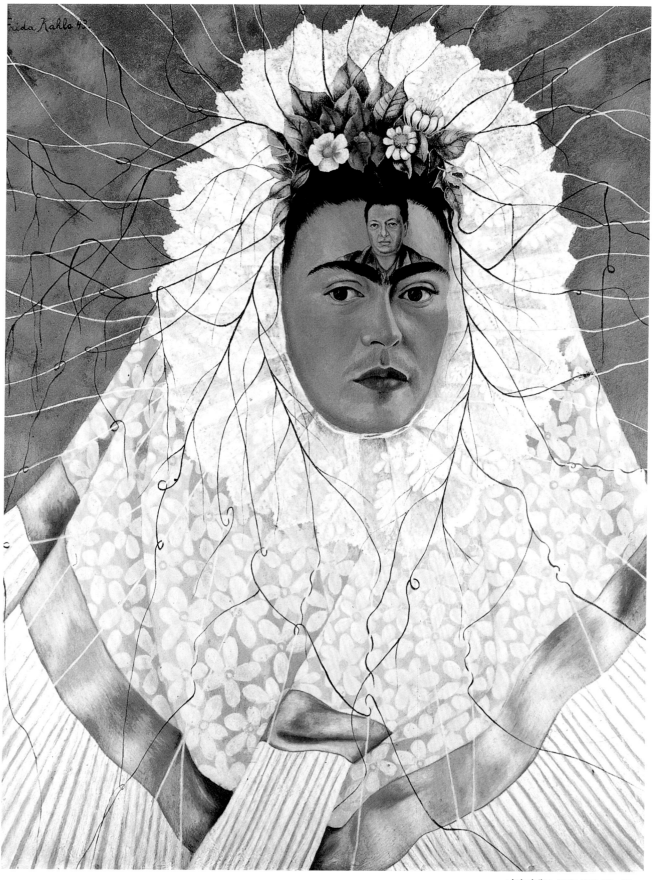

나의 디에고, 1943, 유화, 76×61cm

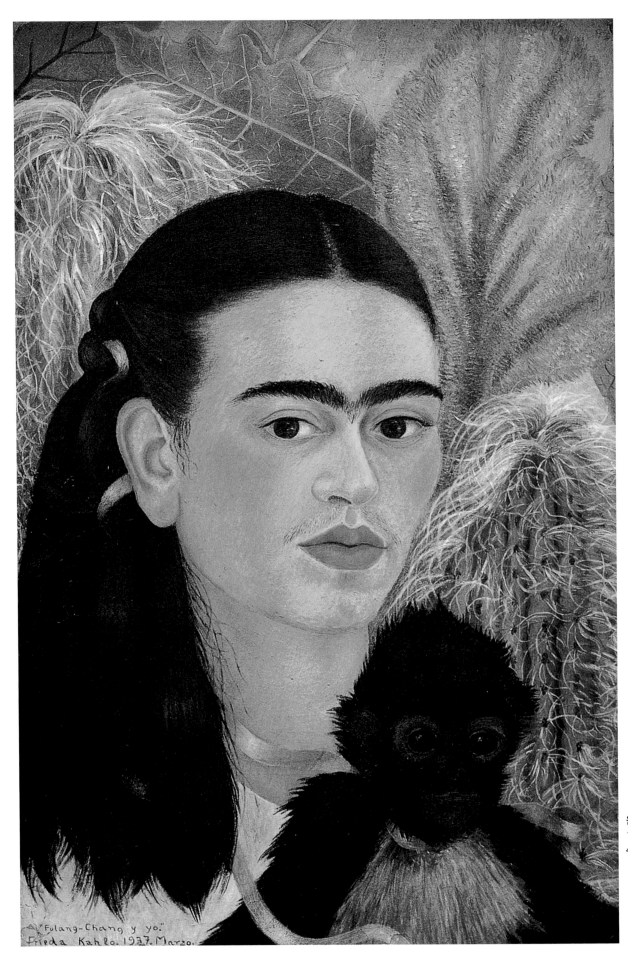

원숭이 폴랑-창과 나
1937, 유화,
49×28cm

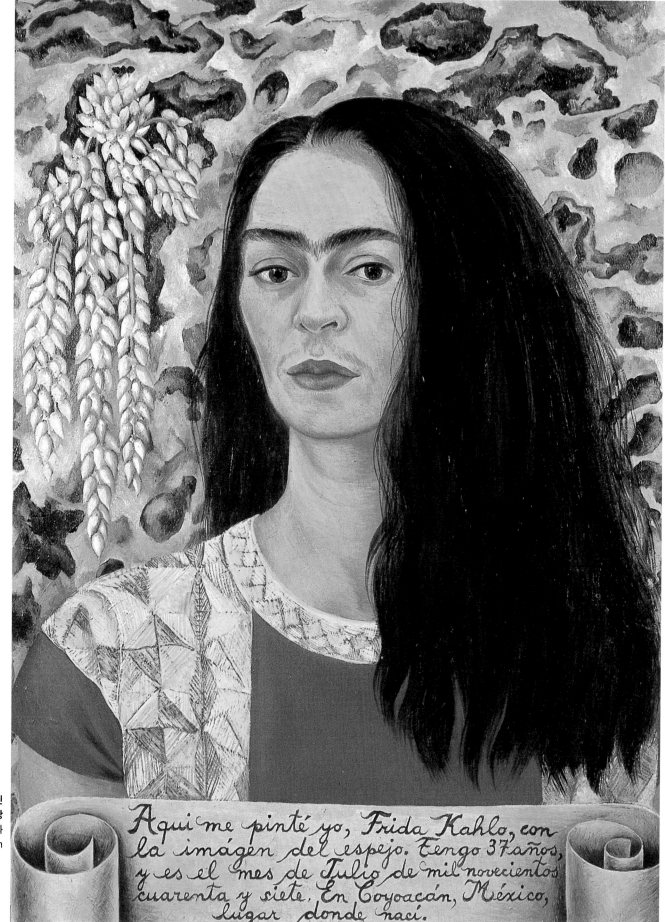

**머리를 늘어뜨린
자화상**
1947, 유화
61×45cm

Aqui me pinté yo, Frida Kahlo, con
la imágen del espejo. Tengo 37 años,
y es el mes de Julio de mil novecientos
cuarenta y siete. En Coyoacán, México,
lugar donde nací.

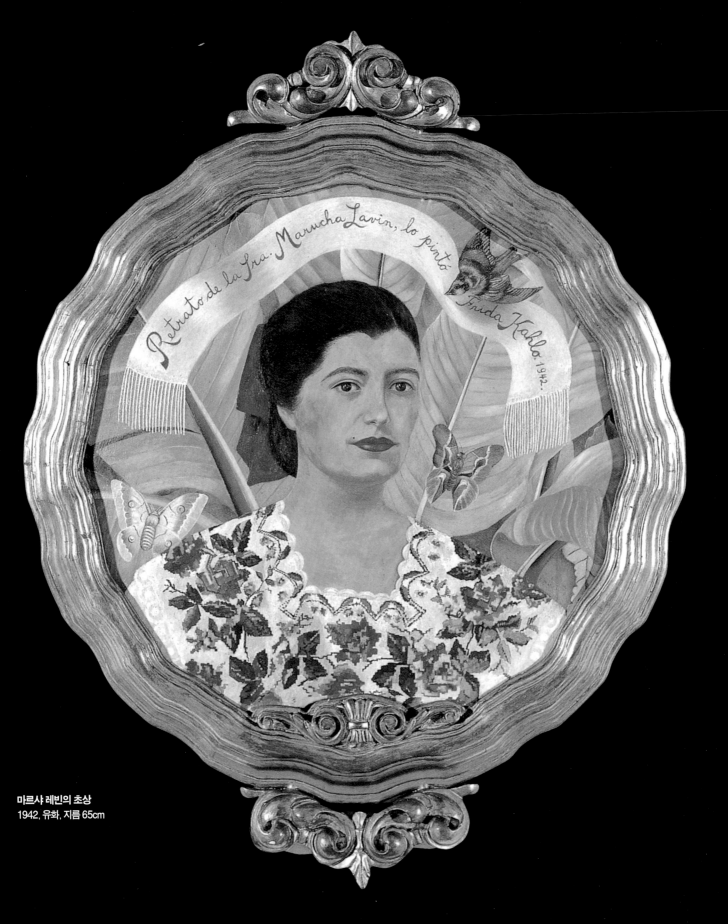

마르샤 레빈의 초상
1942, 유화, 지름 65cm

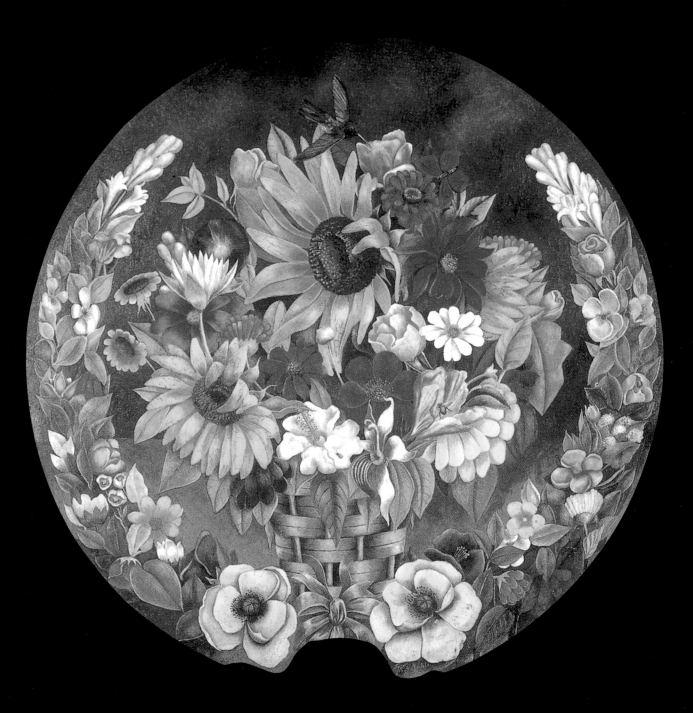

활짝 핀 꽃바구니
1941, 유화, 지름 64.5cm

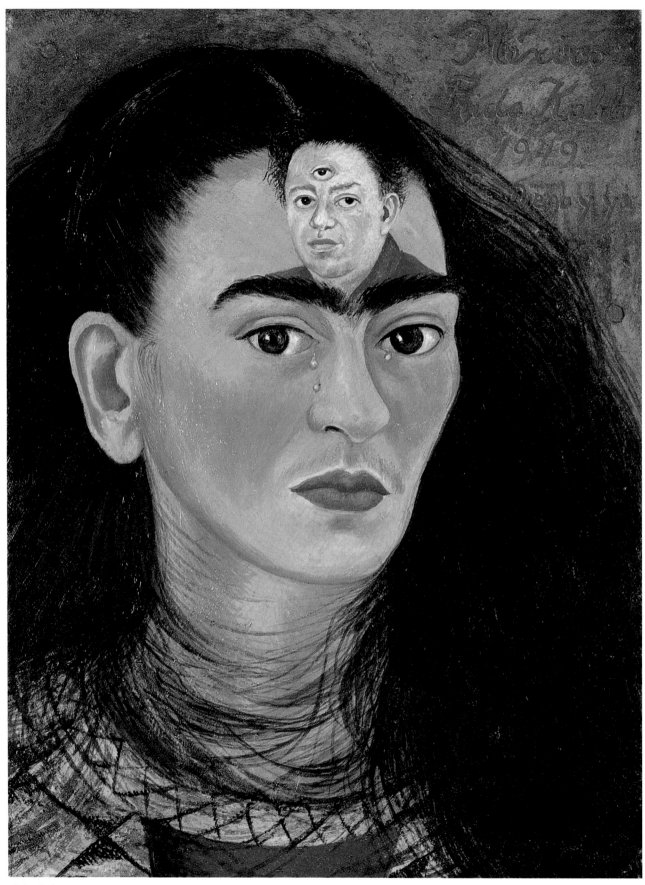

디에고와 나, 1949, 유화, 29.5×22.4cm

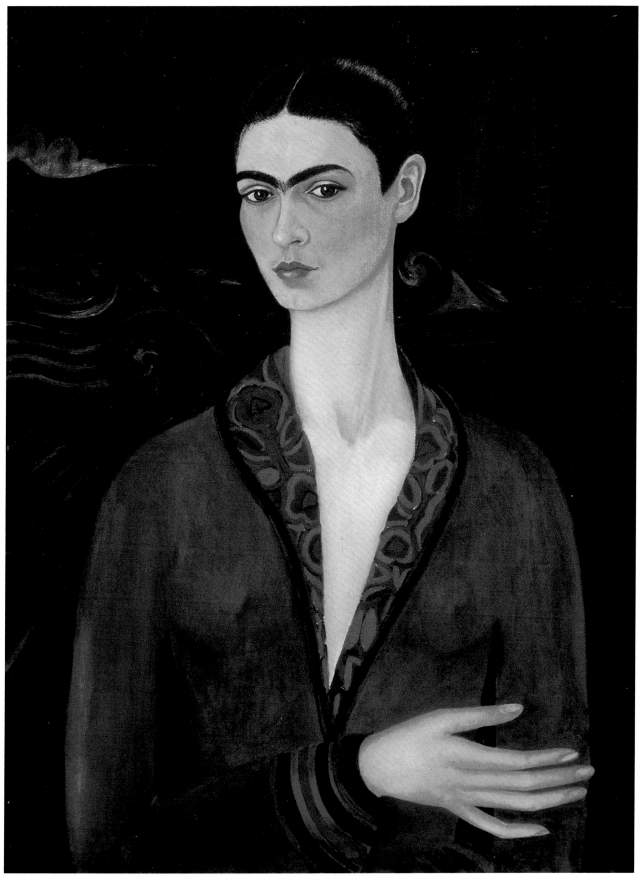

벨벳 드레스를 입은 자화상, 1926, 유화, 79.9×59.5cm

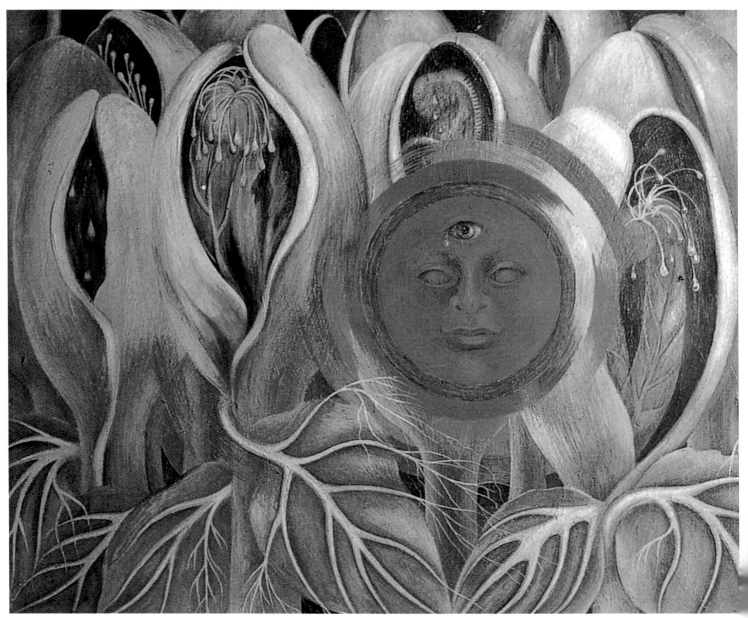

태양과 생명, 1947, 유화, 40×49.5cm

우주와 대지(멕시코)
디에고와 나 그리고 솔로틀의 사랑의 포옹
1949, 유화, 70×60.5cm

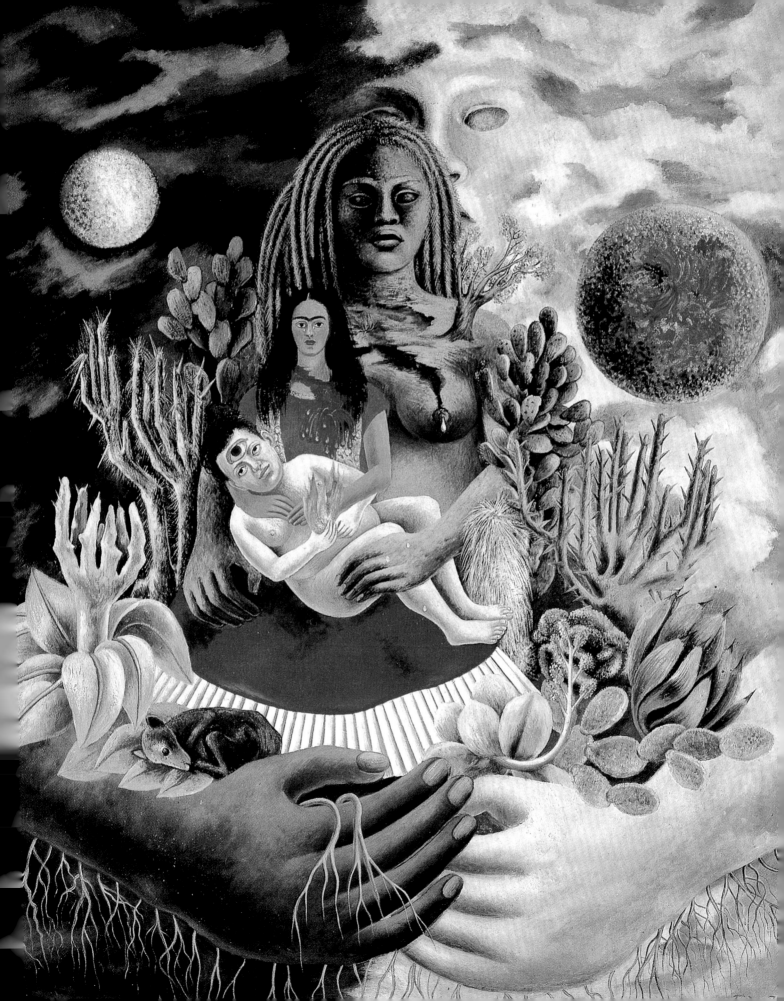

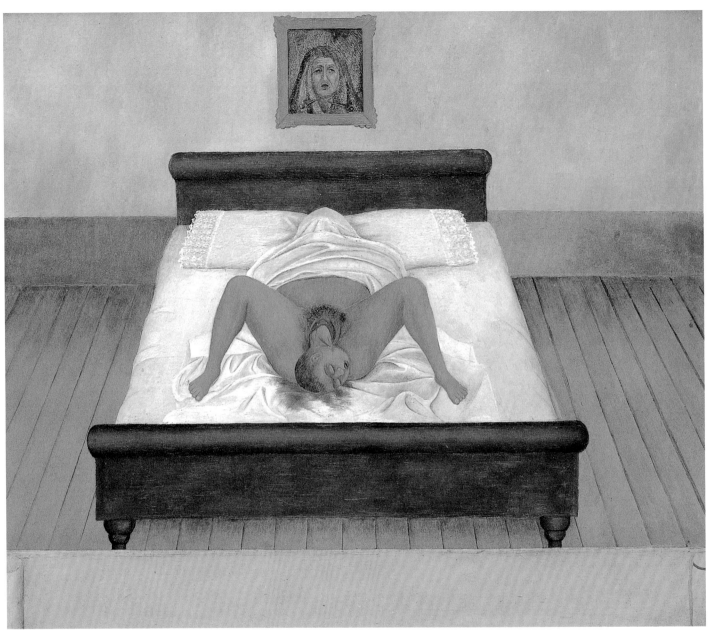

나의 탄생, 1932, 금속판에 유화, 30.5×35.6cm

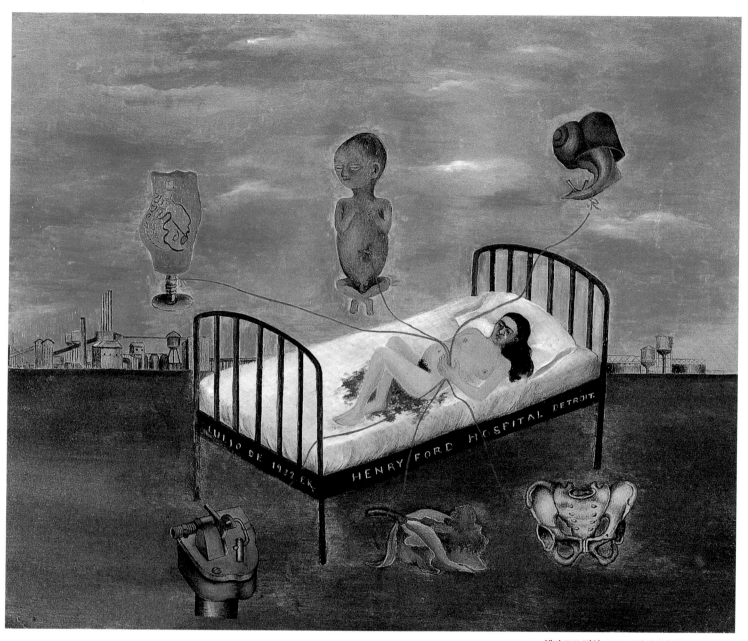

헨리 포드 병원, 1932, 금속판에 유화, 30.5×38cm

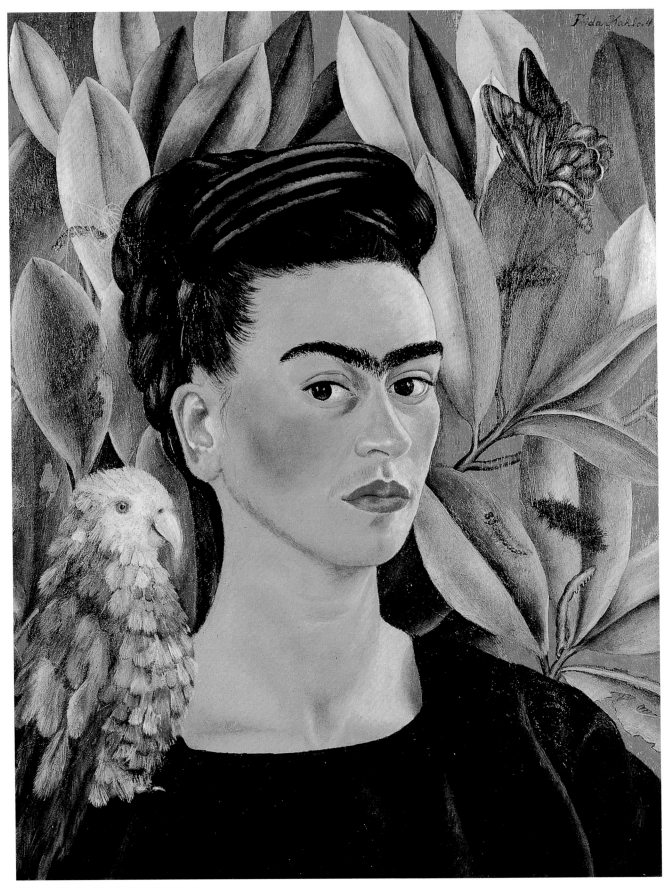

앵무새와 함께 있는 자화상, 1941, 유화, 55×43.5cm

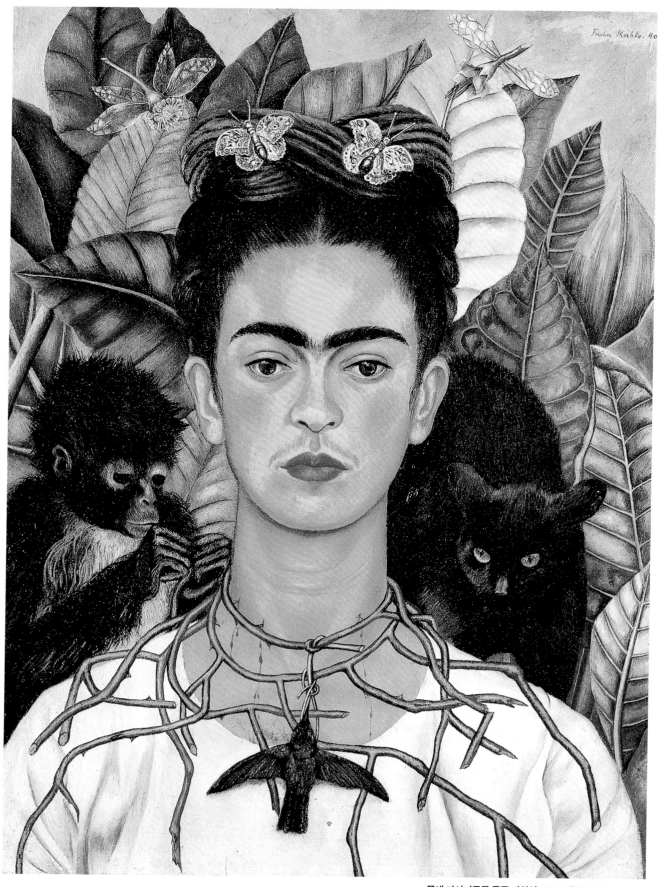

목에 가시나무를 두른 자화상, 1940, 유화, 63.5×49.5cm

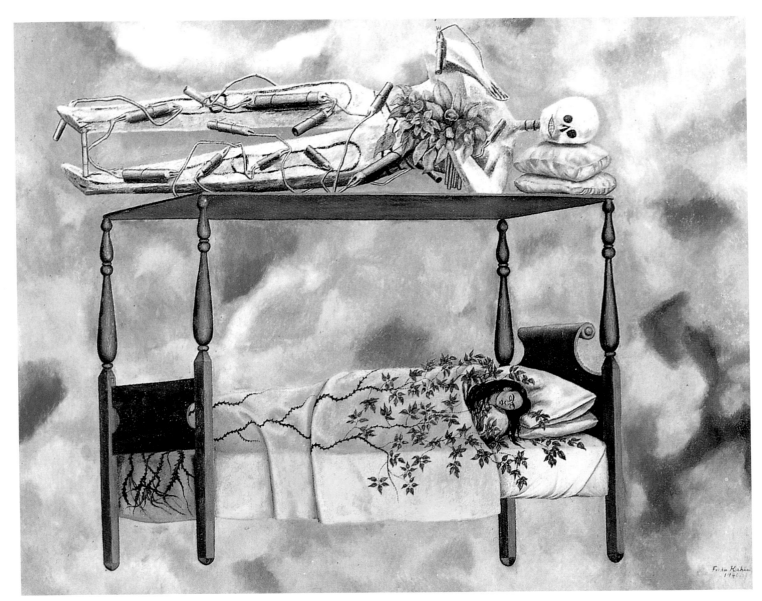

꿈, 1940, 유화, 74×98.5cm

희망의 나무여 우뚝 솟아라
1946, 유화
56×40.6cm

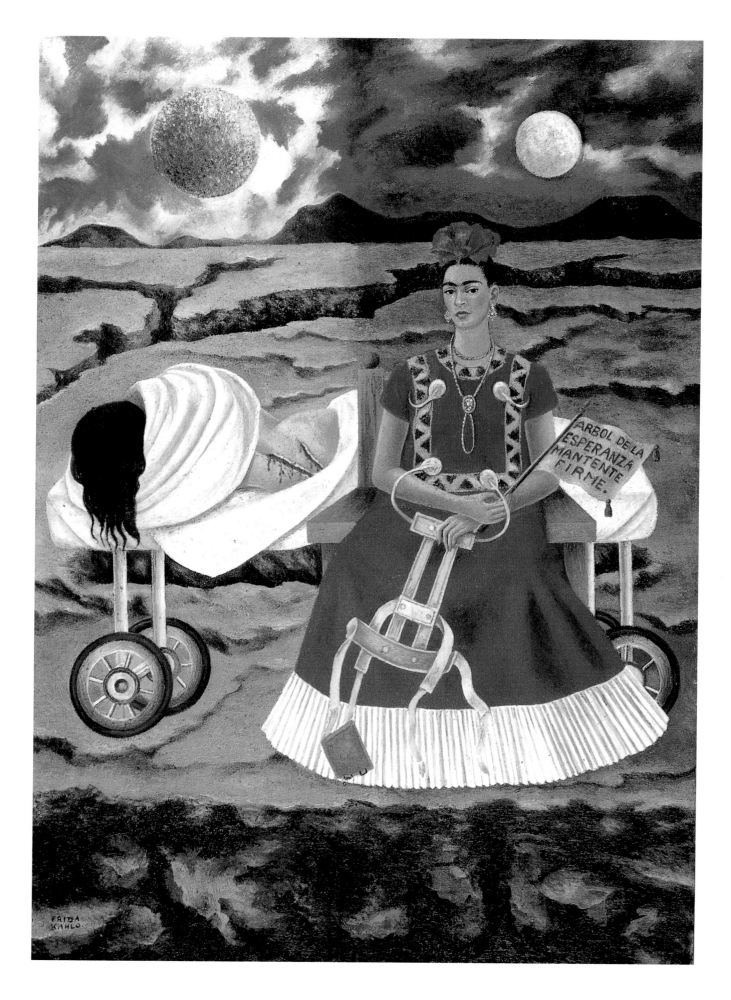

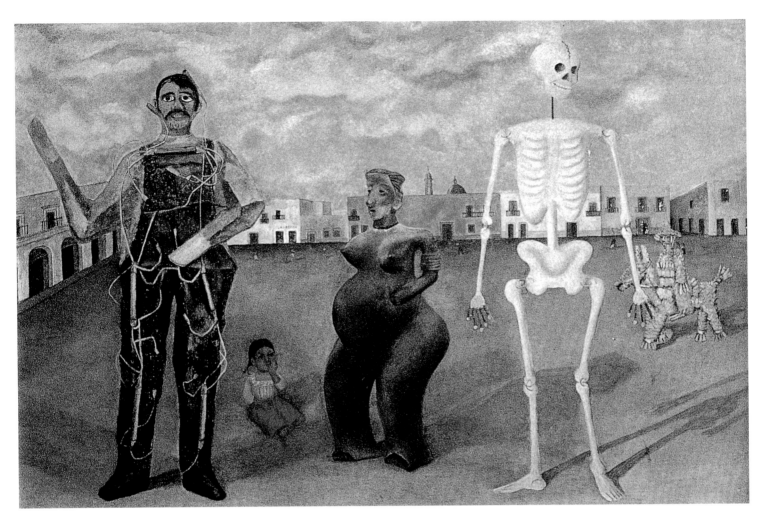

네 명의 멕시코인, 1938, 판넬에 유화, 32.4×47.6cm

개와 있는 자화상
1938, 유화
71×52cm

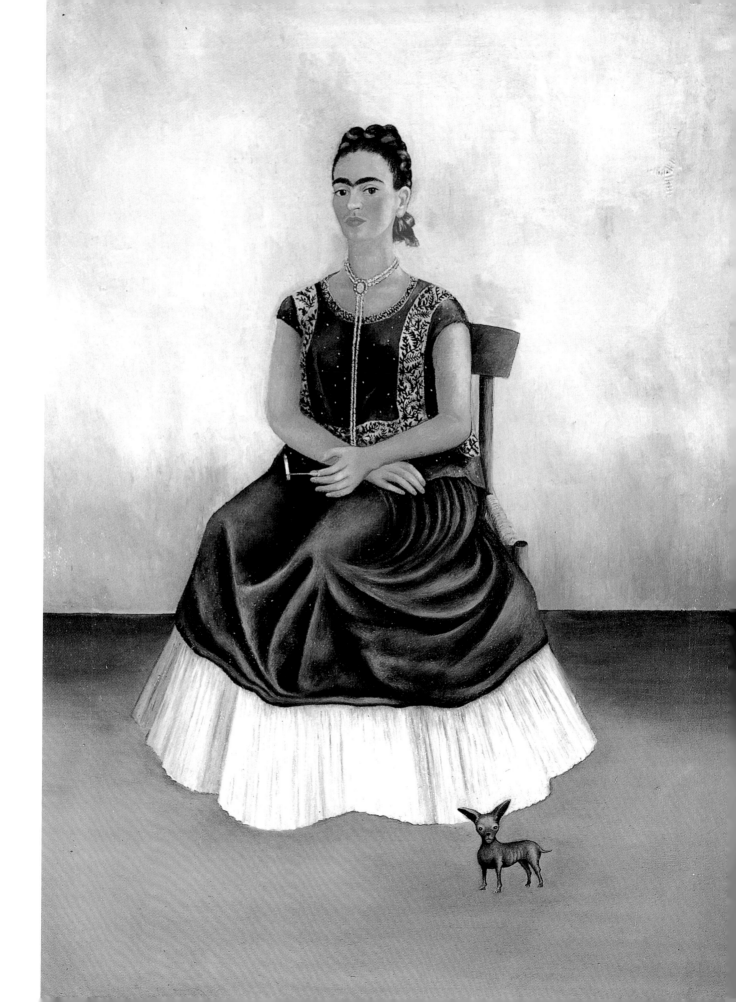

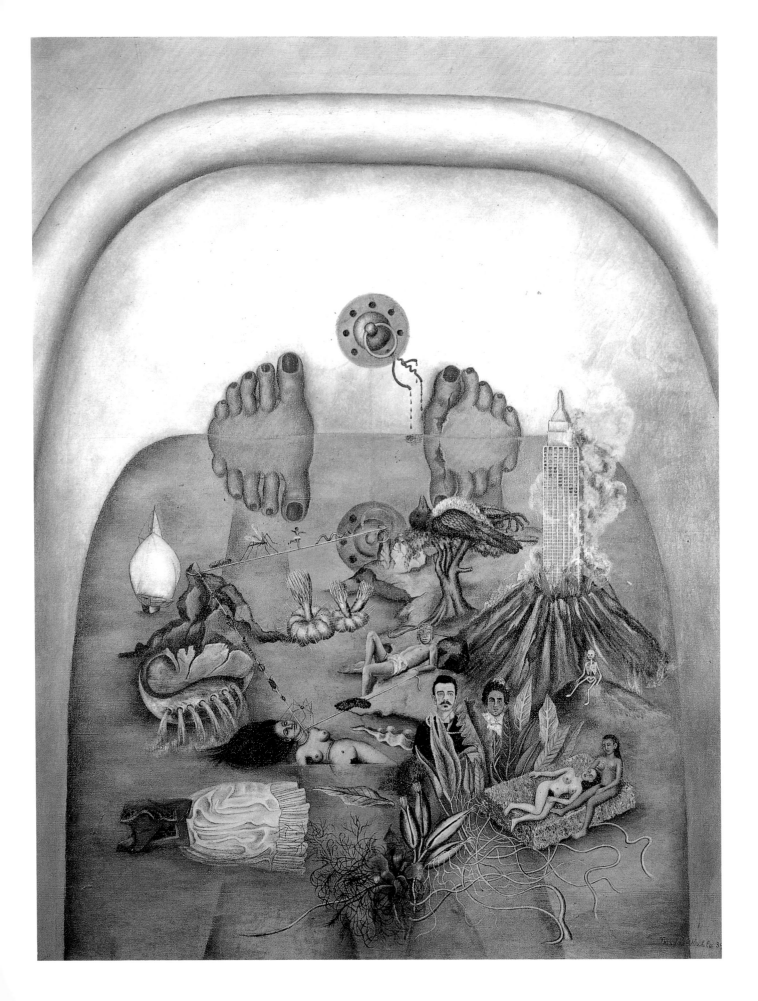

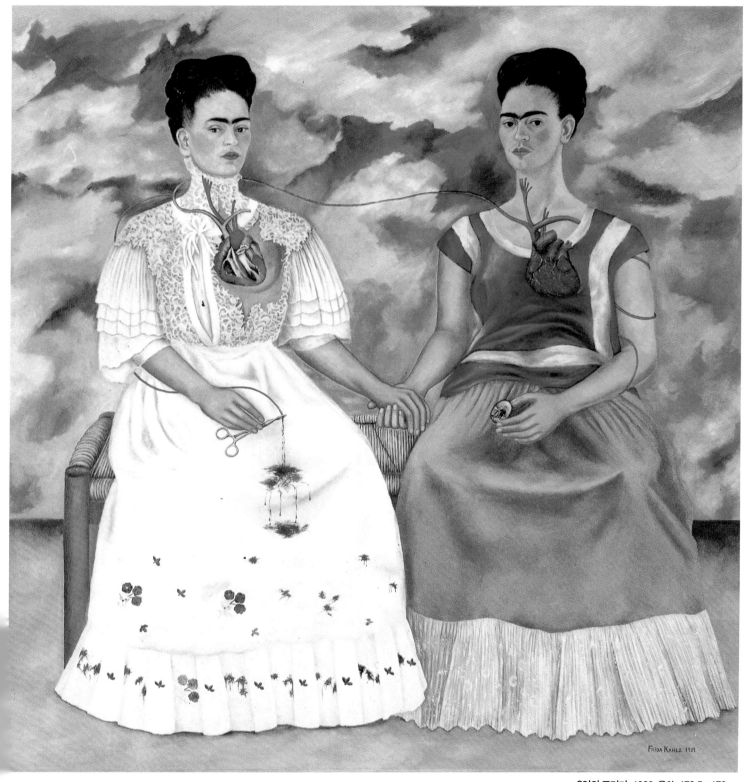

2인의 프리다, 1939, 유화, 173.5×173cm

물이 나에게 준 것
1938, 유화
91×70.5cm

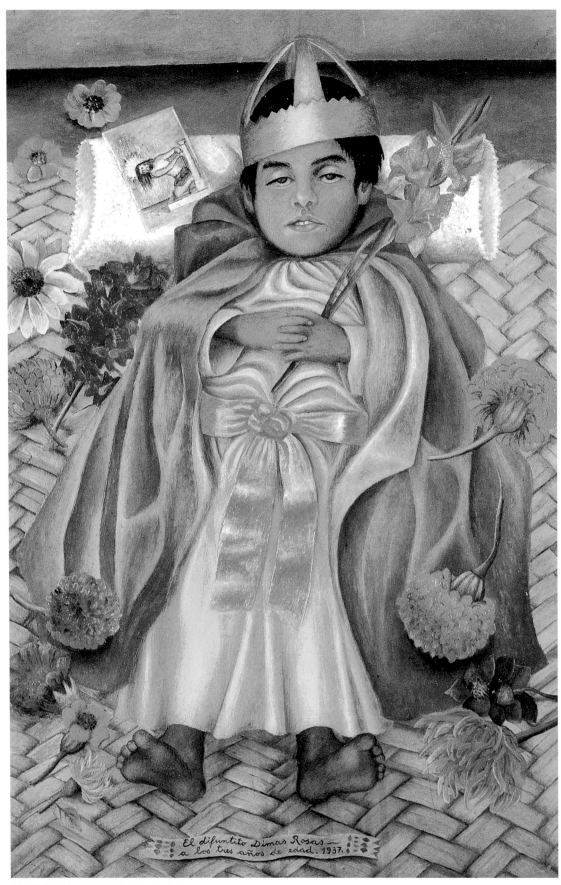

El difuntito Dimas Rosas
a los tres años de edad. 1937.

세 살에 죽은 디마 로사, 1937, 유화, 48×31.5cm

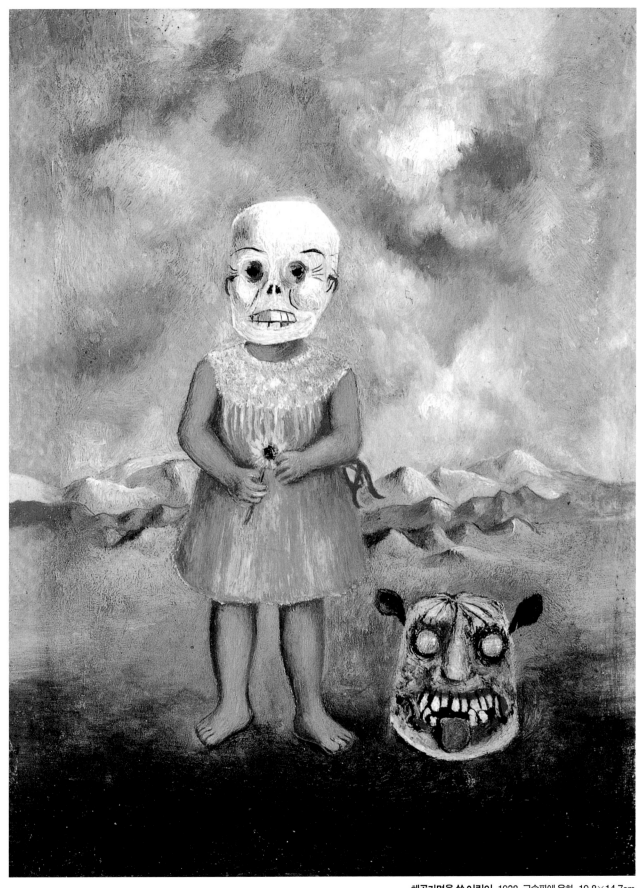

해골가면을 쓴 어린이, 1938, 금속판에 유화, 19.8×14.7cm

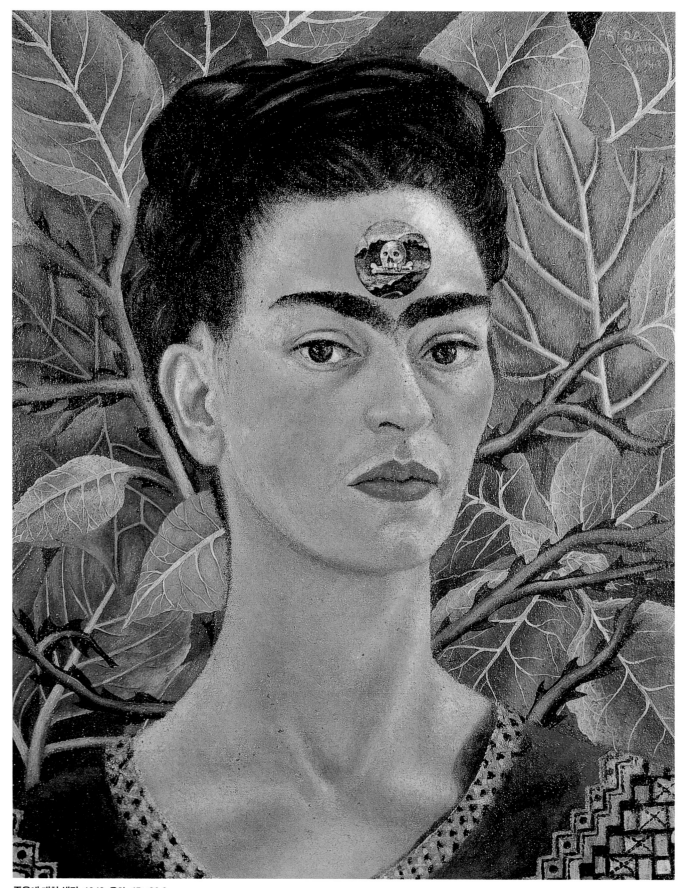

죽음에 대한 생각, 1943, 유화, 45×36.8cm

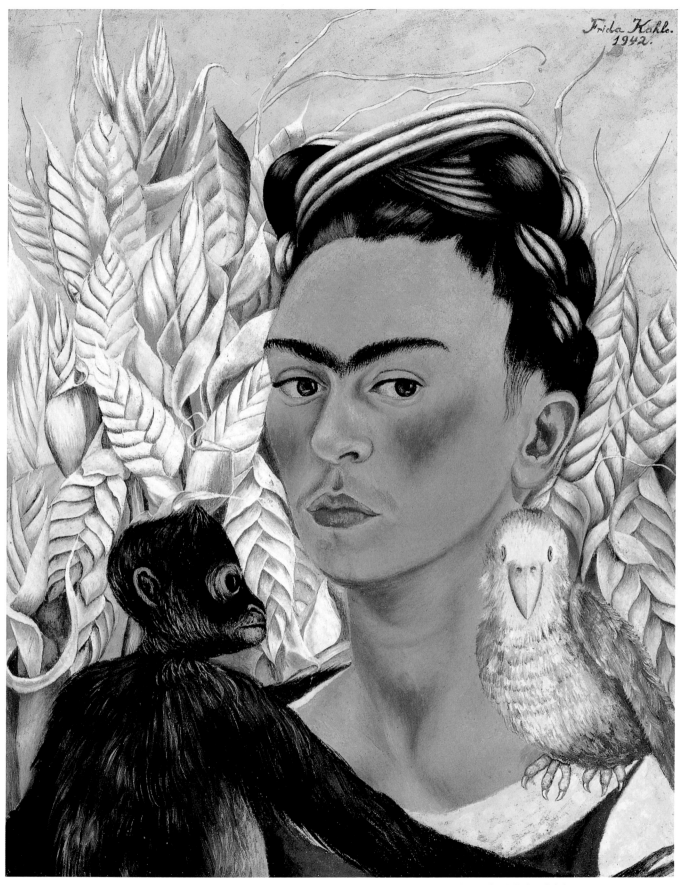

원숭이, 앵무새와 있는 자화상, 1942, 유화, 53.4×43.2cm

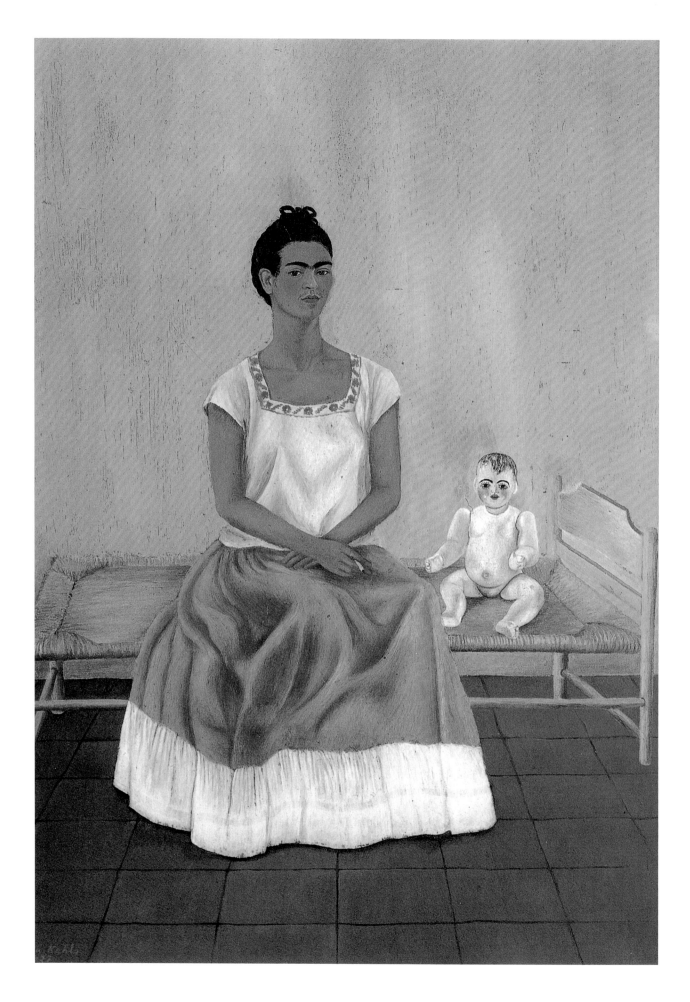

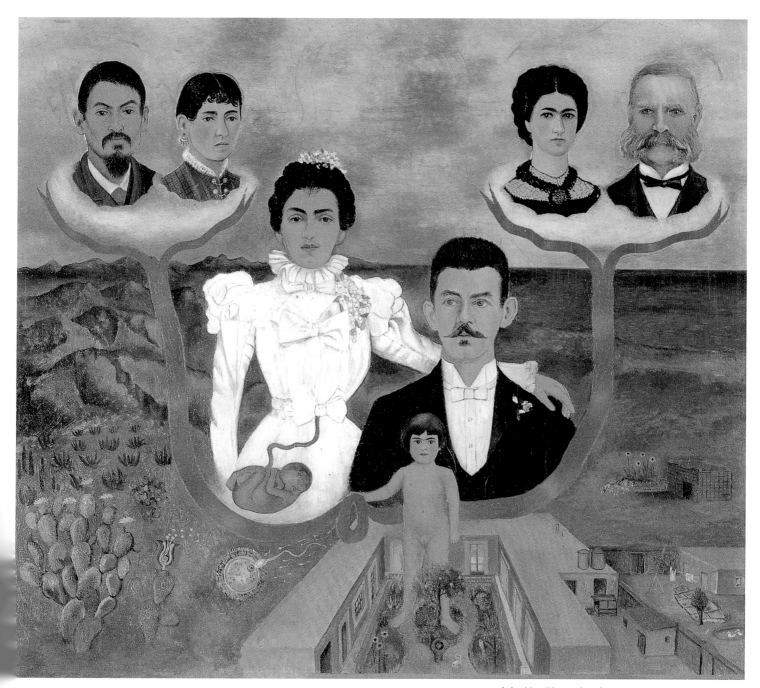

나의 조부모, 부모 그리고 나, 1936, 금속판에 유화, 30.8×34.6cm

나와 나의 인형
1937, 금속판에 유화
40×31cm

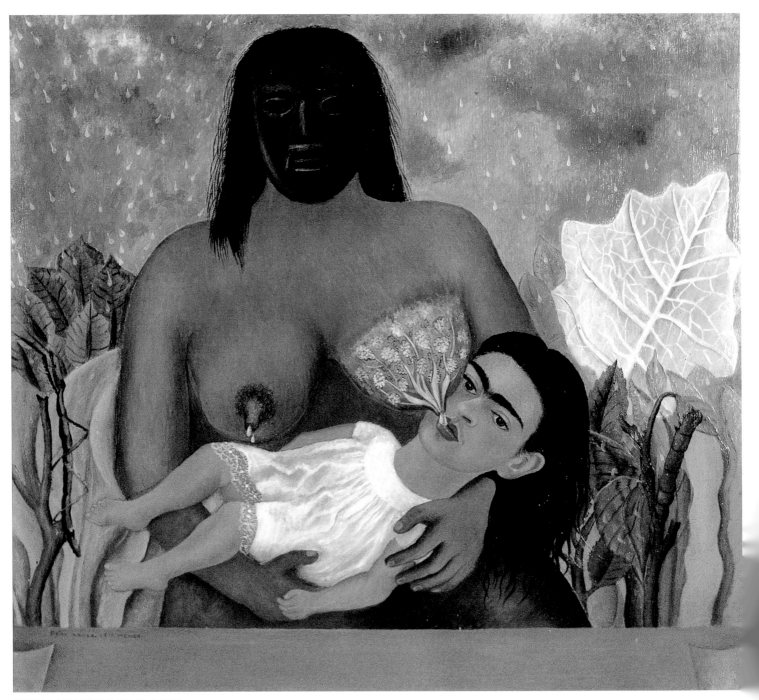

유모와 나, 1937, 금속판에 유화, 30.5×34.7cm

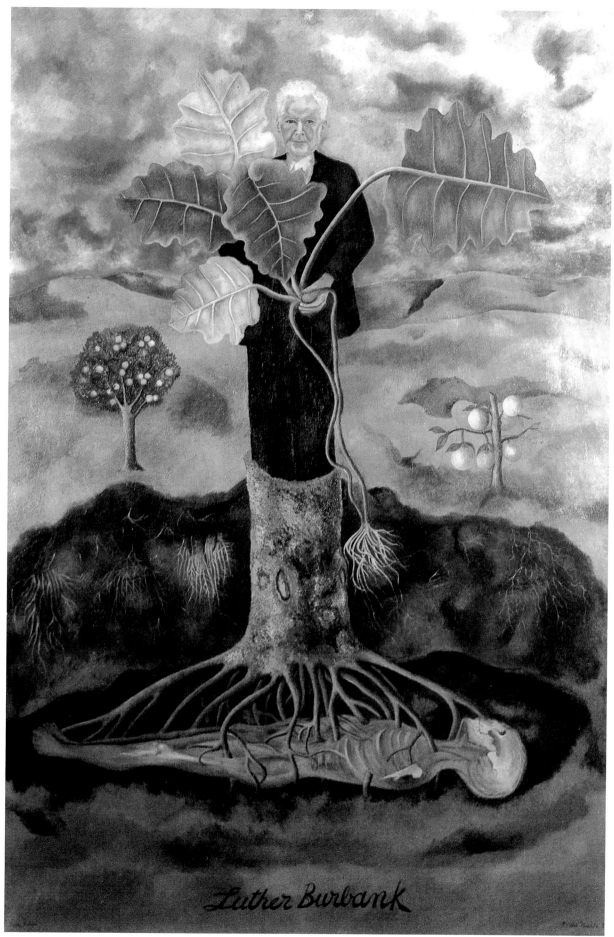

루터 버반크
1931, 유화
87.6×62.2cm

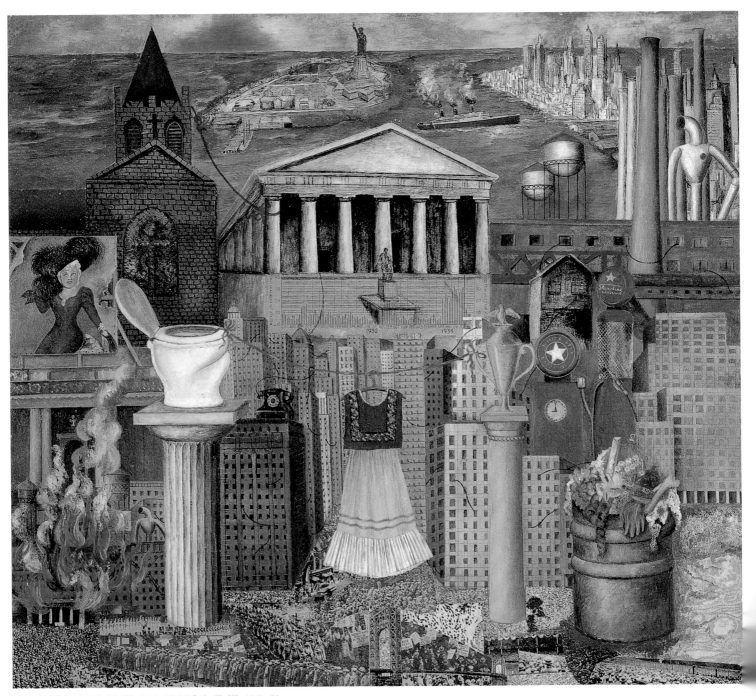

내 옷이 저기에 걸려 있네(뉴욕), 1933, 판넬에 유화 · 콜라주, 45.7×50cm

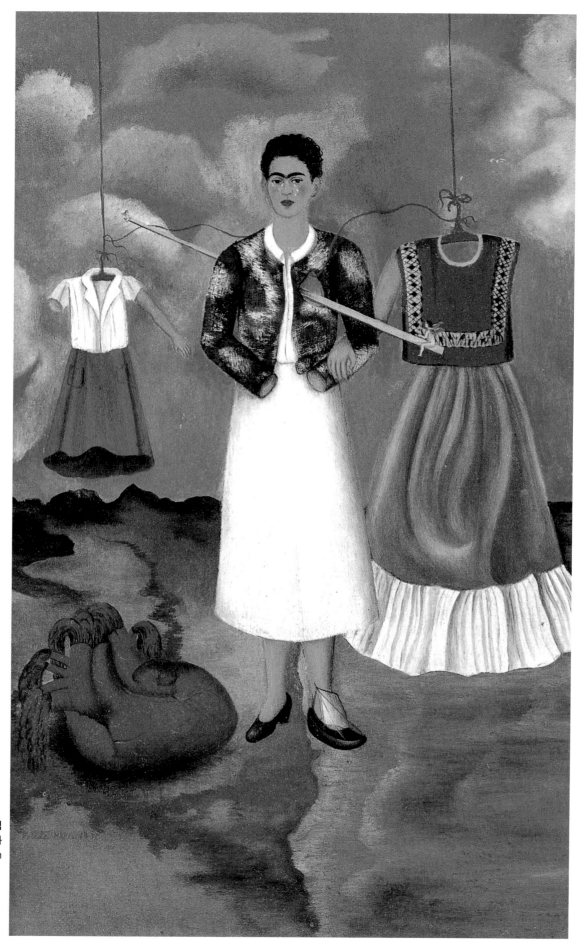

가슴 아픈 기억
1937, 금속판에 유화
40×28cm

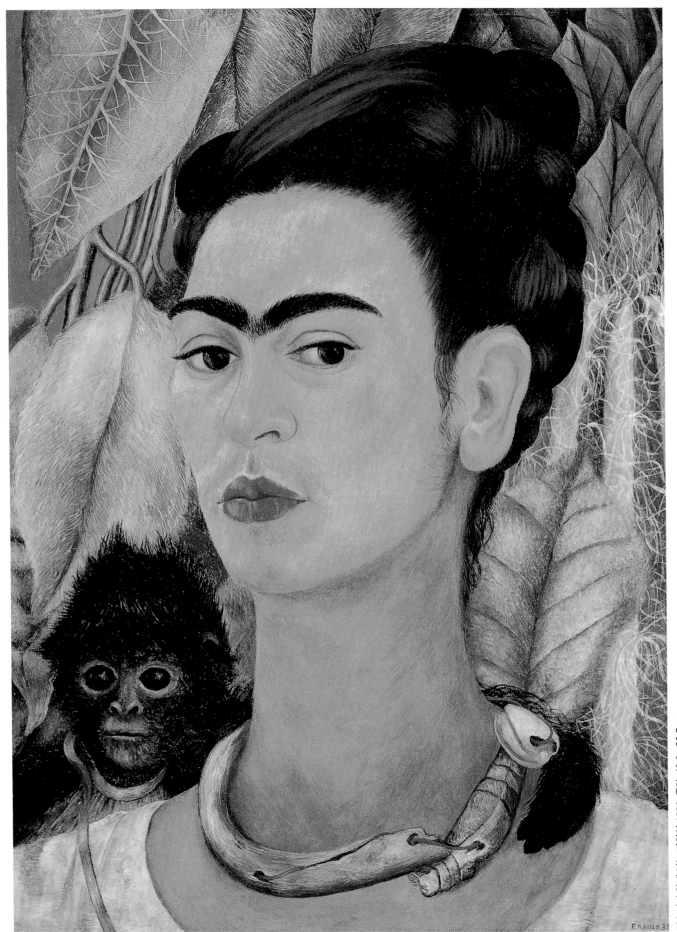

원숭이와 함께 있는 자화상, 1938, 유화, 40.6×30.5cm

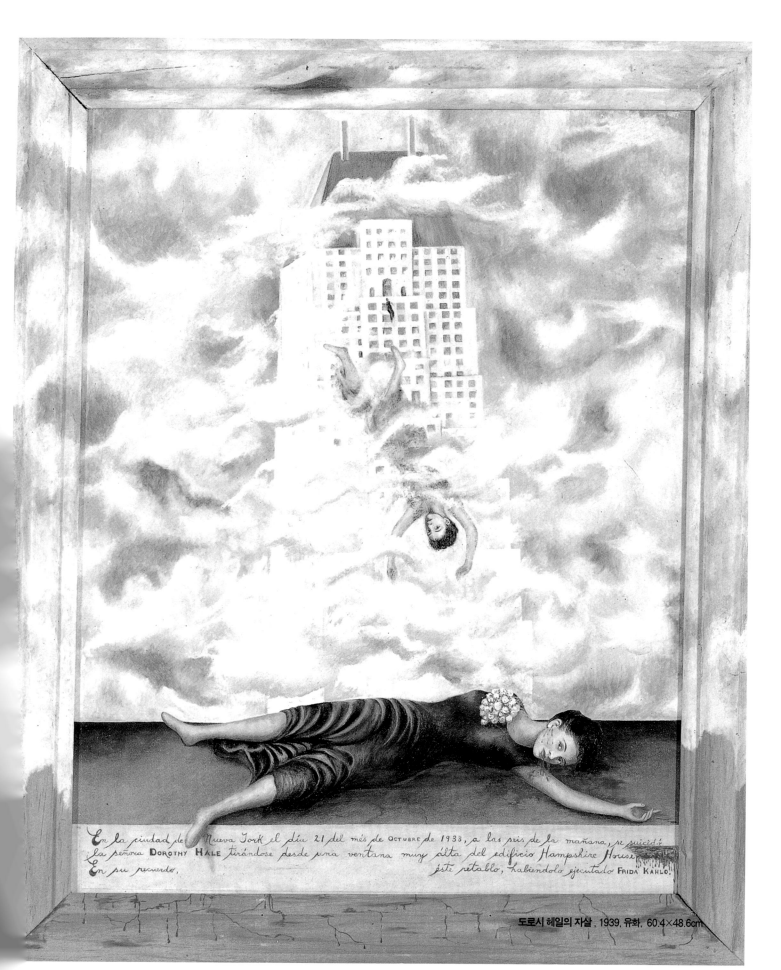

En la ciudad de Nueva York el día 21 del més de OCTUBRE de 1938, a las seis de la mañana, se suicidó la señora DOROTHY HALE tirándose desde una ventana muy alta del edificio Hampshire House. En su recuerdo, éste retablo, habiéndolo ejecutado FRIDA KAHLO.

도로시 헤일의 자살, 1939, 유화, 60.4×48.6cm

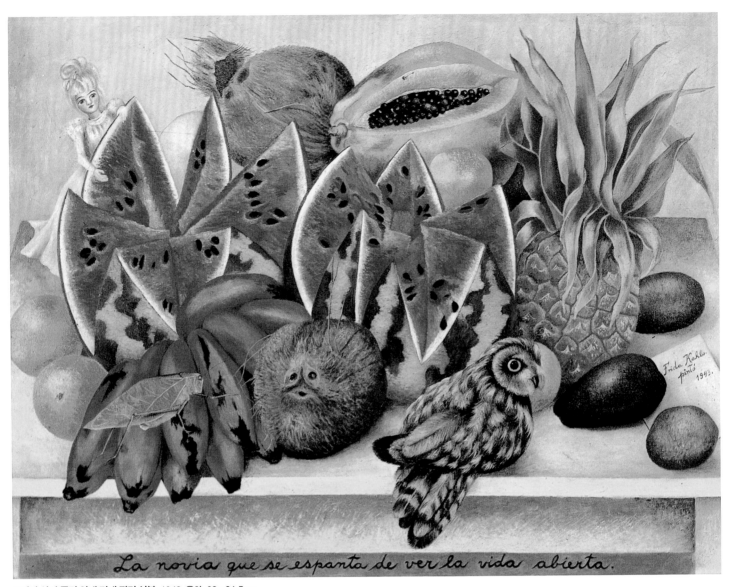

La novia que se espanta de ver la vida abierta.

드러난 삶의 풍경 앞에 겁에 질린 신부, 1943, 유화, 63×81.5cm

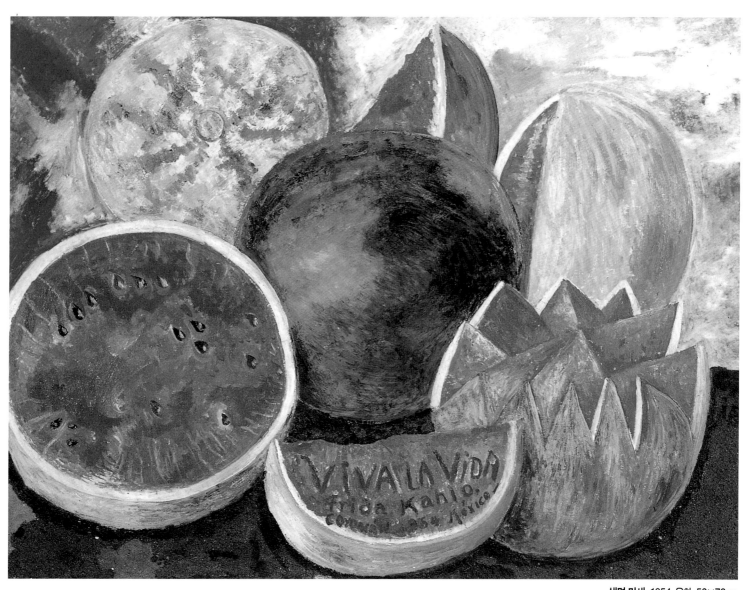

생명 만세, 1954, 유화, 52×72cm

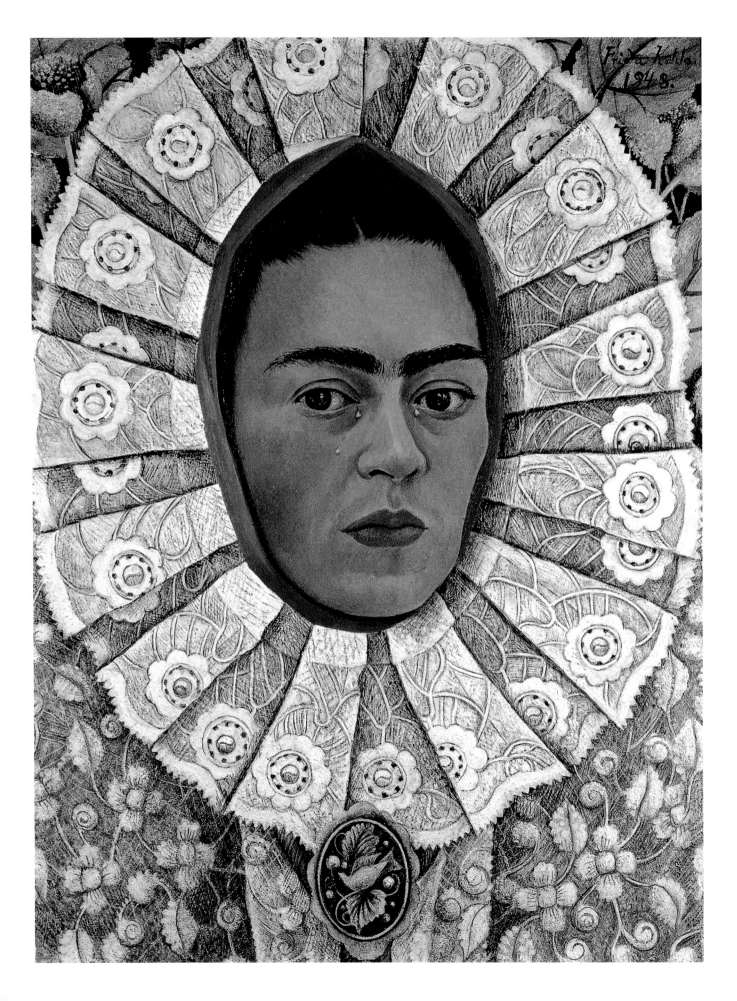

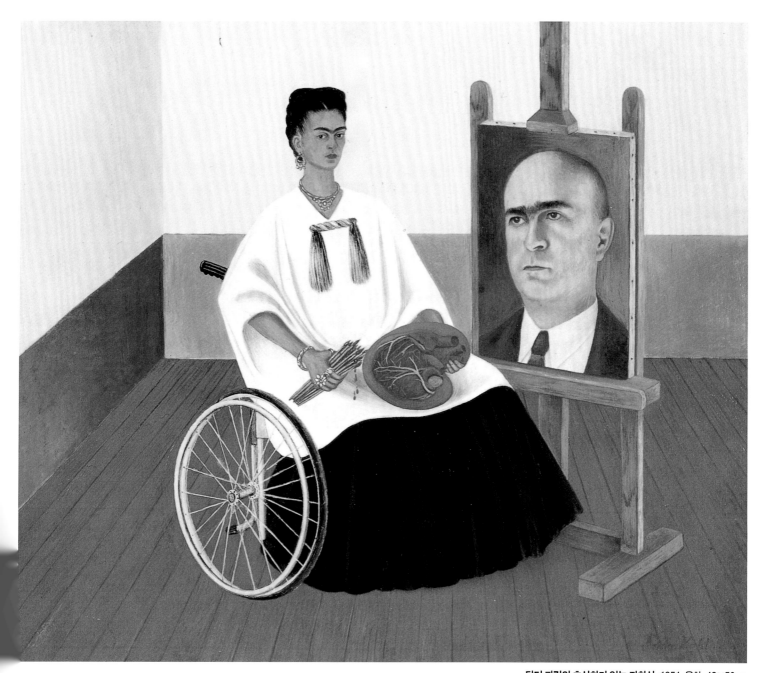

닥터 파릴의 초상화가 있는 자화상, 1951, 유화, 42×50cm

자화상
1948, 유화
48.3×39.3cm

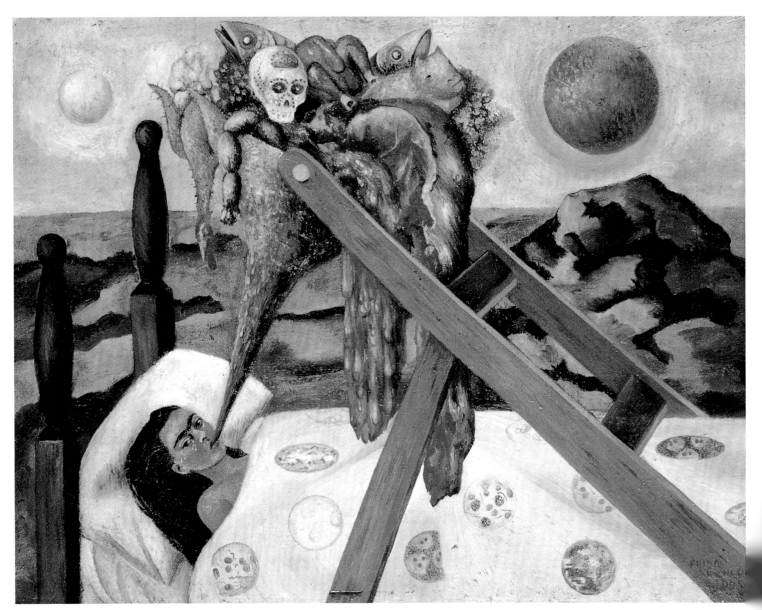

희망은 사라지고, 1945, 유화, 28×36cm

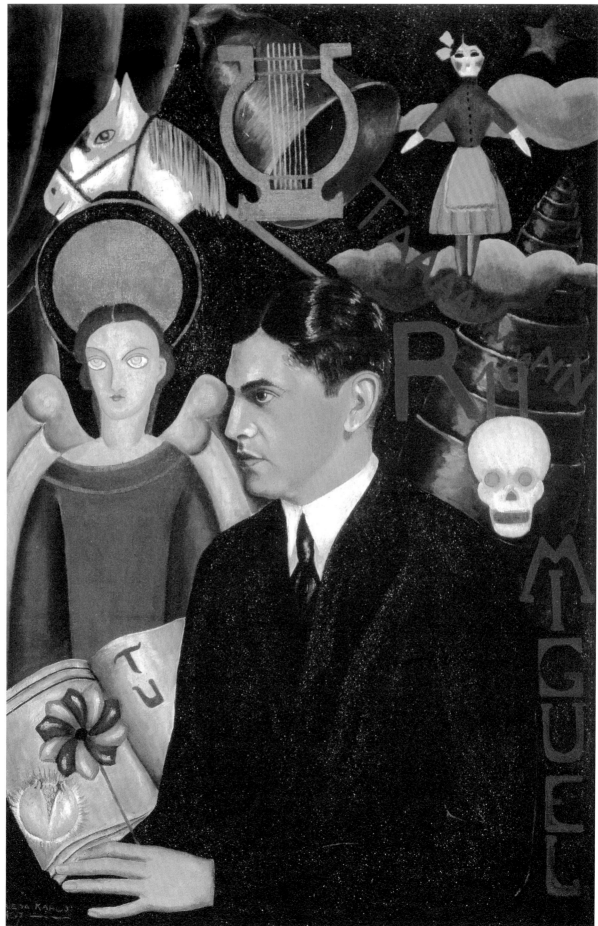

미구엘 리라의 초상
1927, 유화
99.2×67.5cm

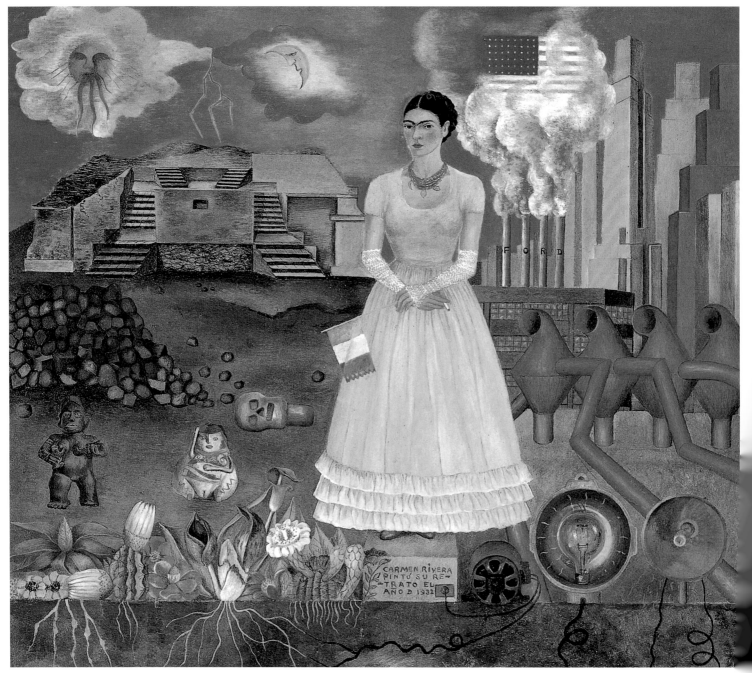

두 세계(멕시코와 미국) 사이에 서 있는 자화상, 1932, 금속판에 유화, 31.8×35cm

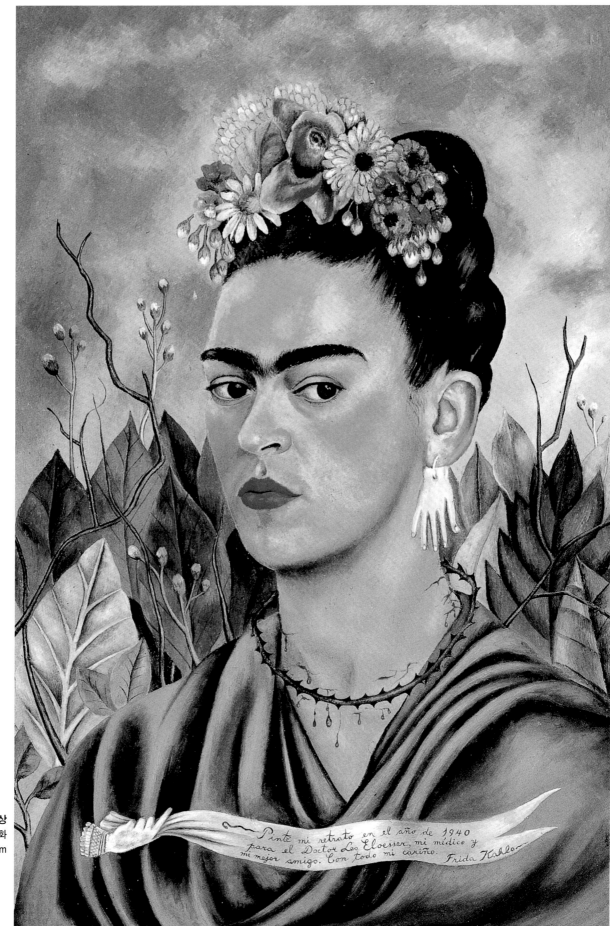

겔레세르 박사에게 보낸 자화상
1940, 유화
59.7×40cm

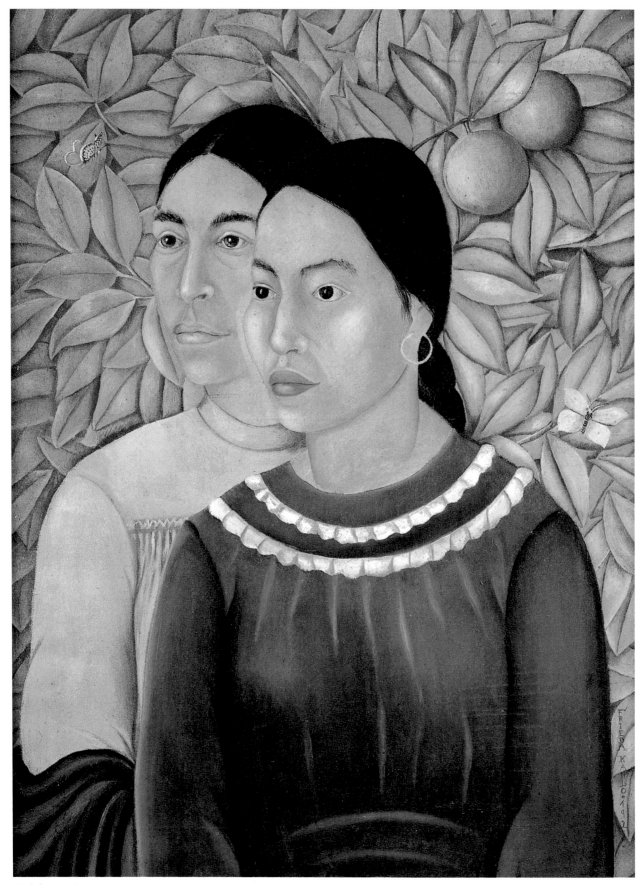

두 여인, 1929, 유화, 67.5×52.5cm

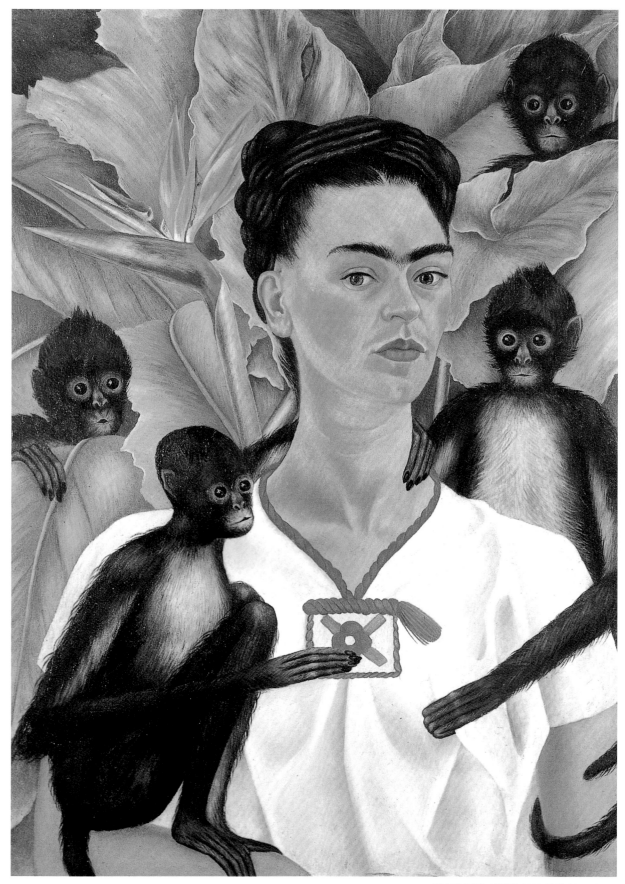

원숭이가 있는 **자화상**, 1943, 유화, 81.5×63cm

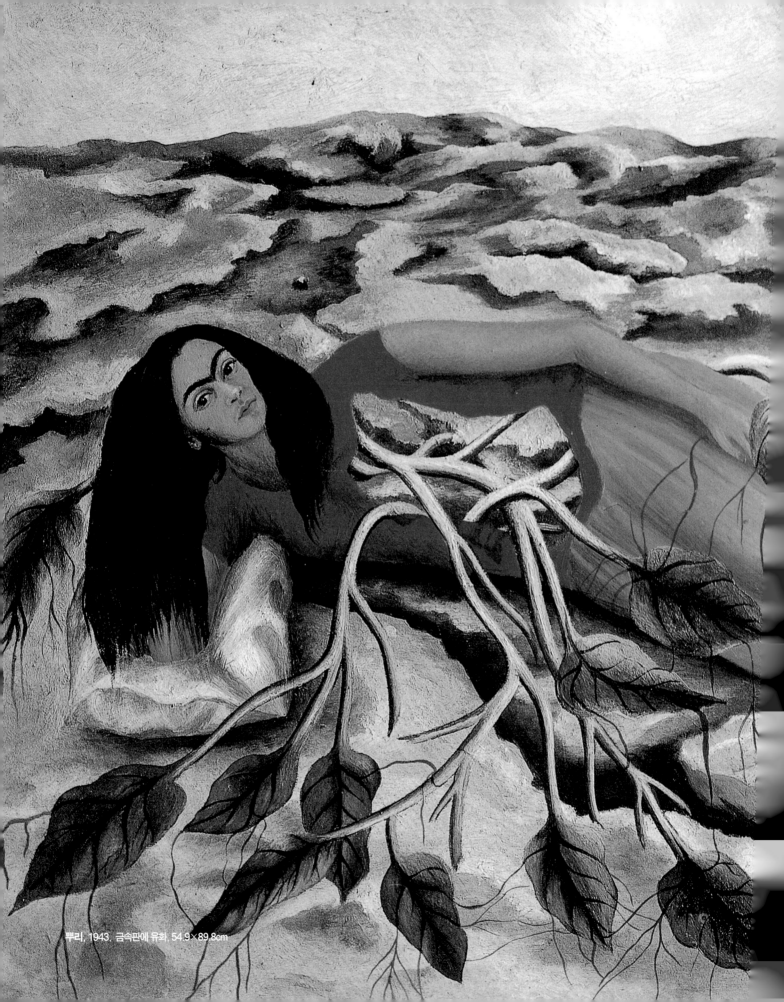

뿌리, 1943, 금속판에 유화, 54.9×89.8cm

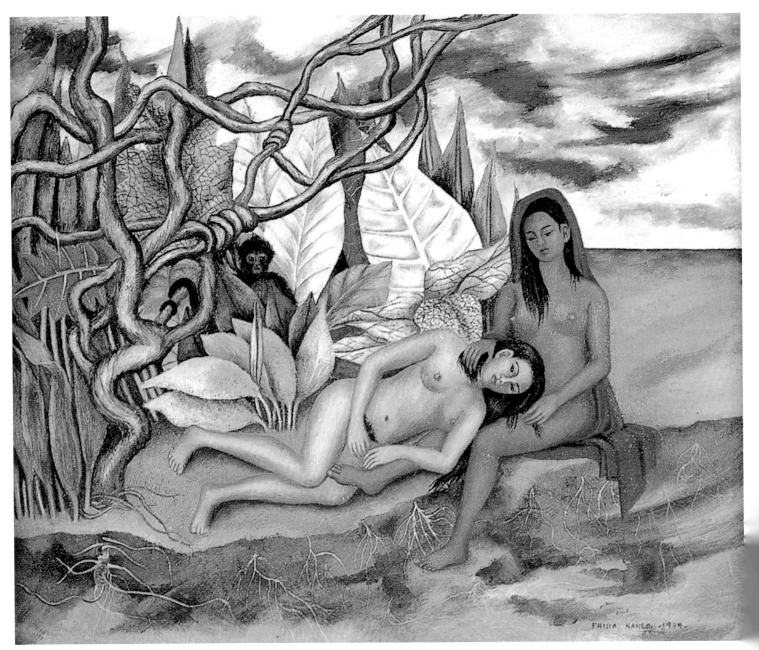

숲 속의 두 누드, 1939, 금속판에 유화, 25×30.5cm

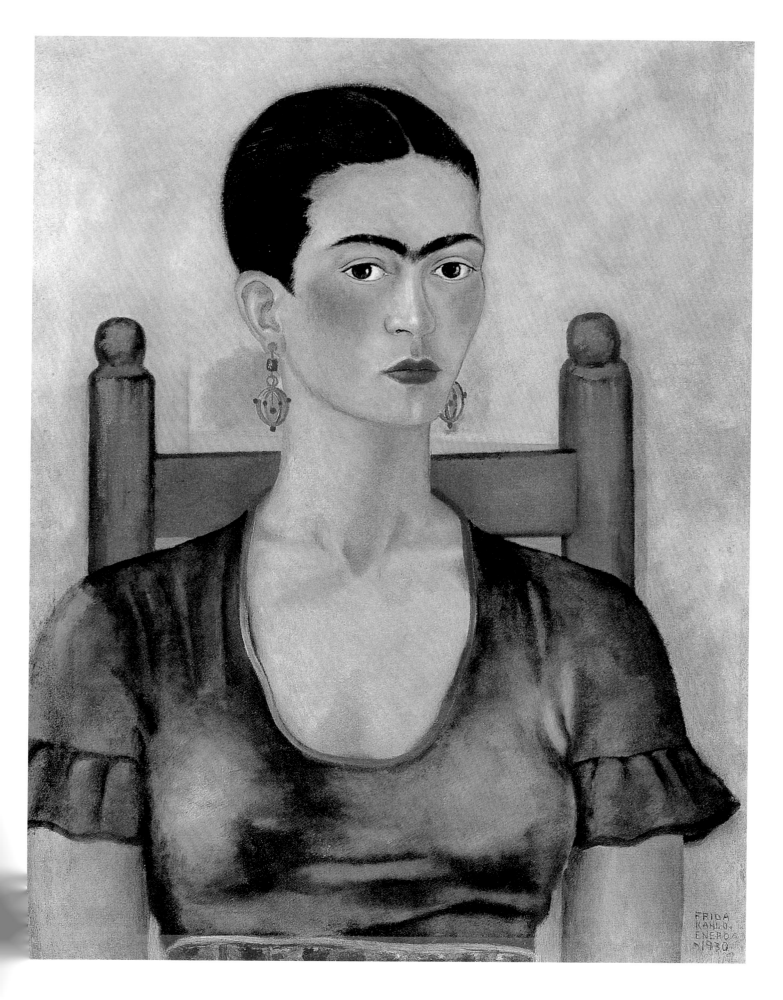

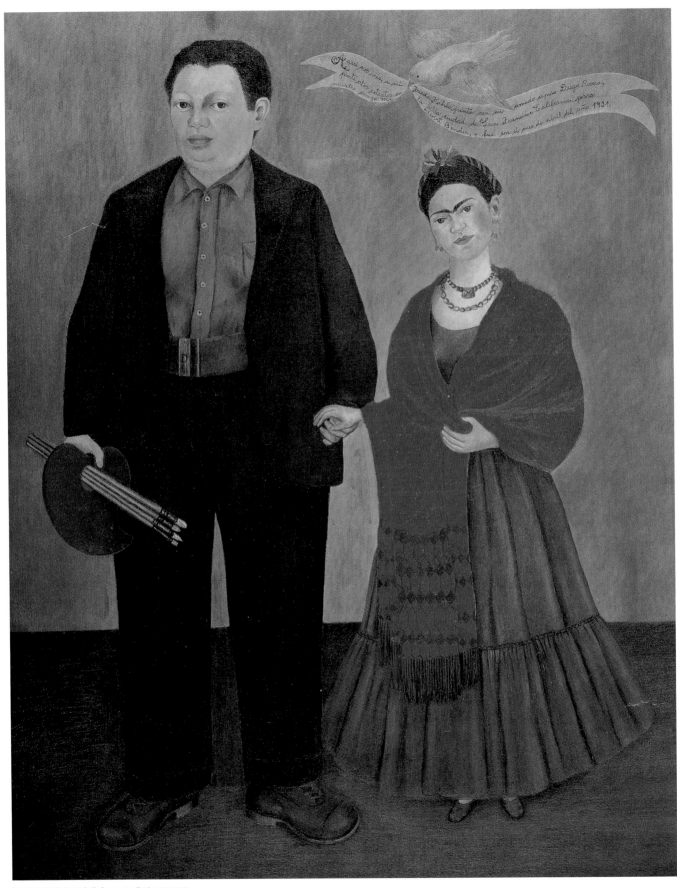

프리다와 디에고 리베라, 1931, 유화, 100×79cm

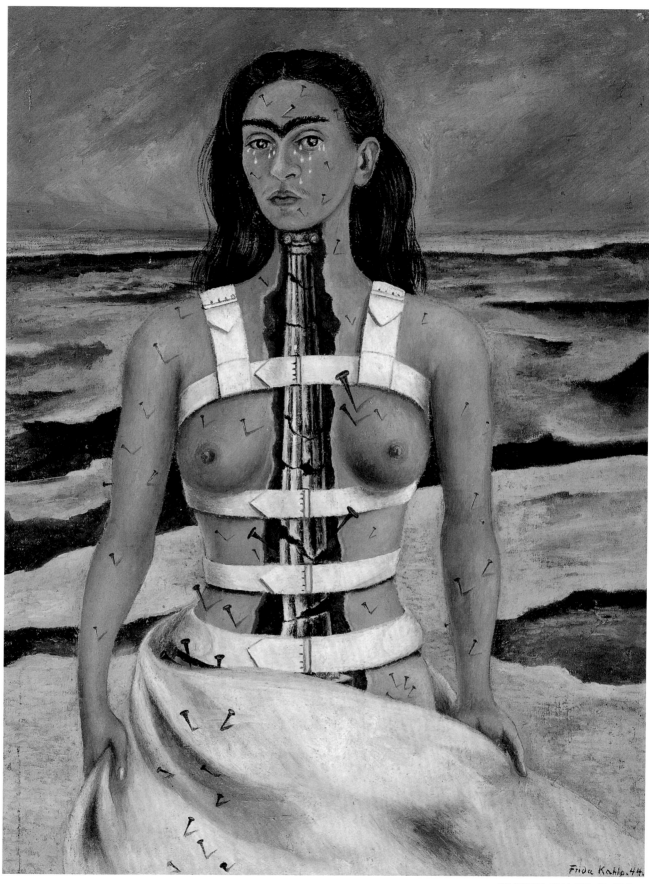

부서진 기둥, 1944, 유화, 40×30.5cm

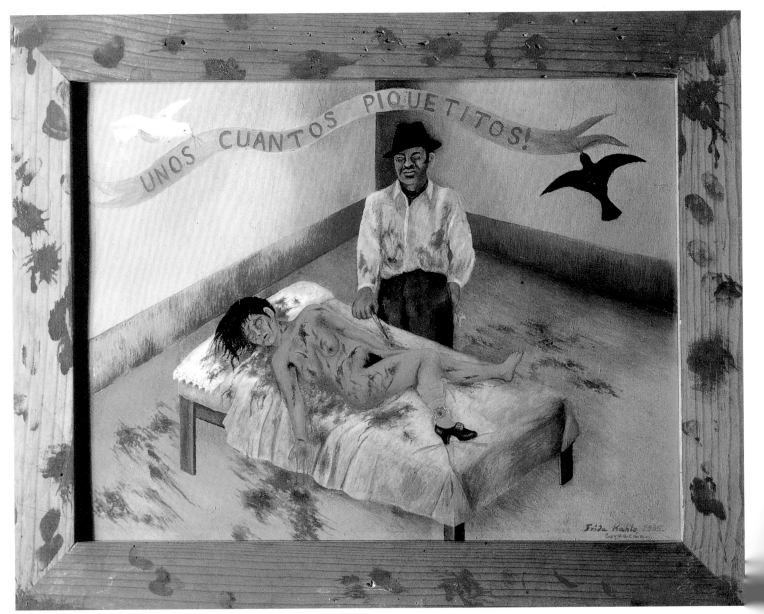

몇 개의 작은 상처들, 1935, 금속판에 유화, 38×48.5cm

커튼 사이에 서 있는 자화상
1937, 유화, 87×70cm
레온 트로츠키에게 헌정한 자화상

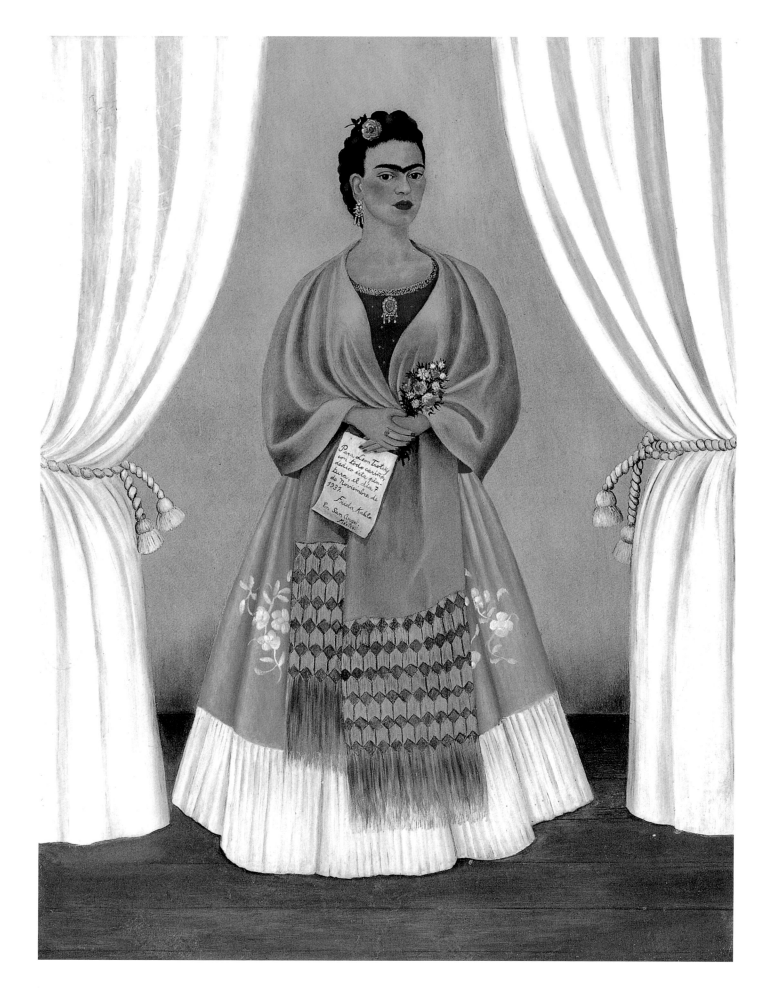

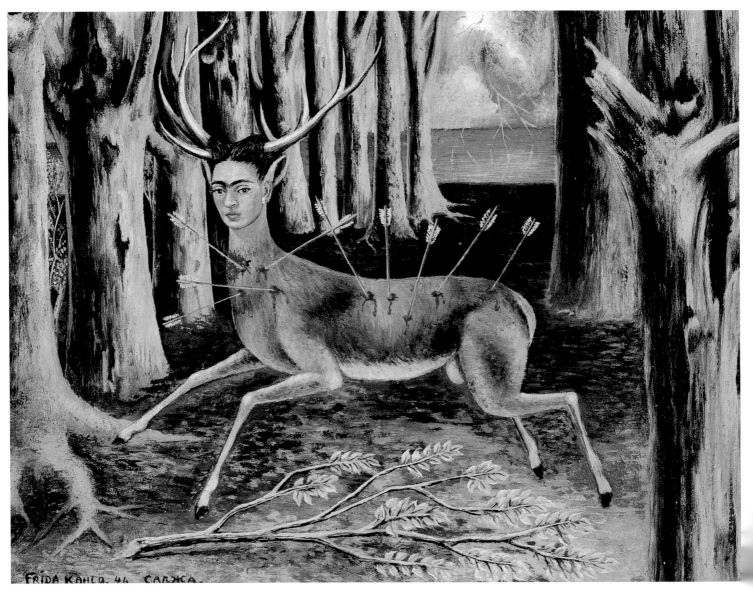

상처입은 사슴, 1946, 유화, 22.4×30cm

로시타 모릴로 부인의 초상
1944, 유화
76×60.5cm

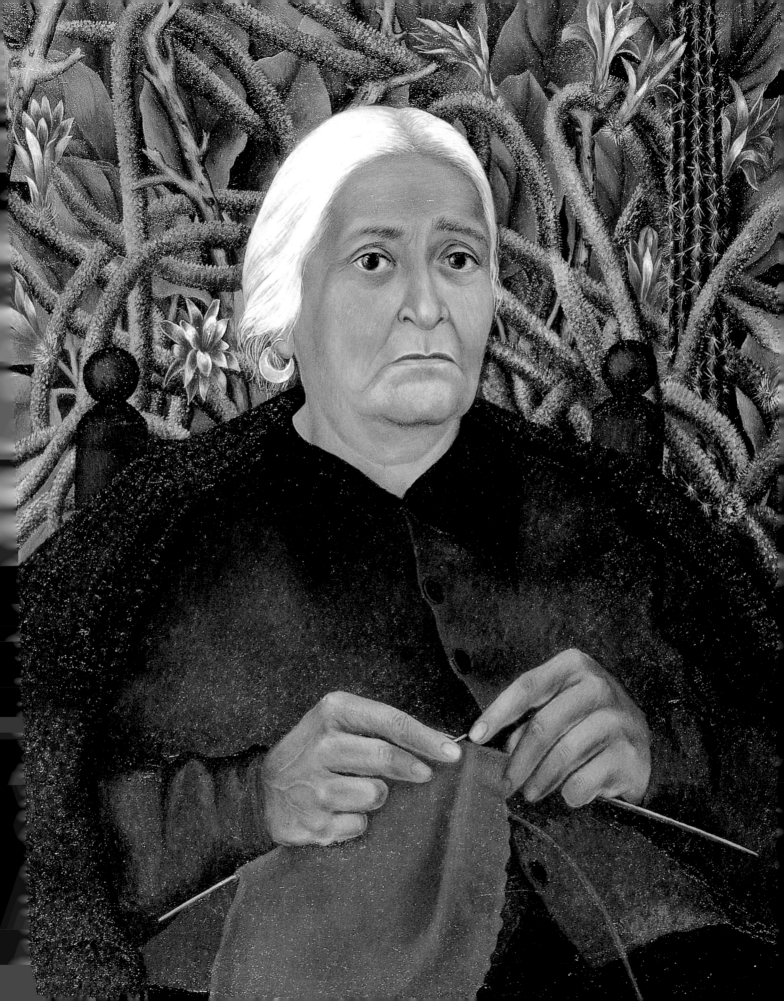

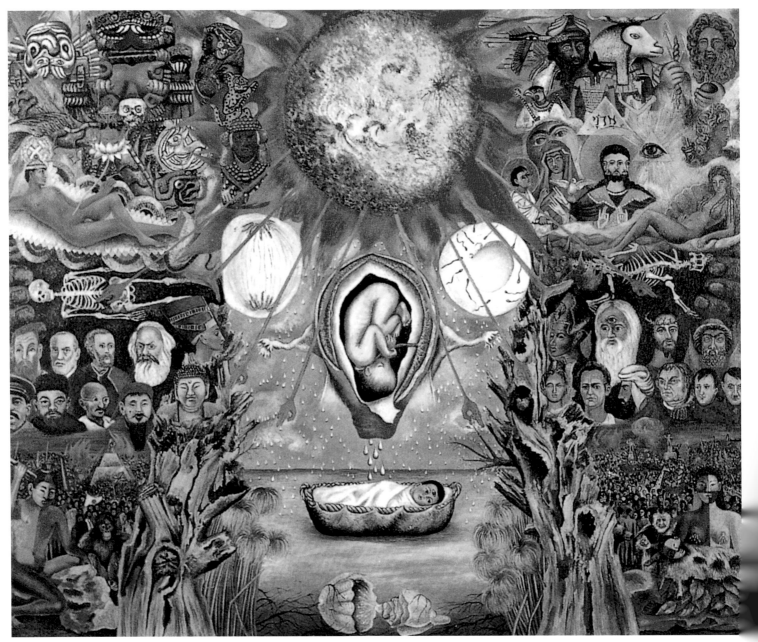

모세, 1945, 유화, 61×75.6cm

앵무새와 함께 있는 자화상
1941, 유화
82×62.8cm

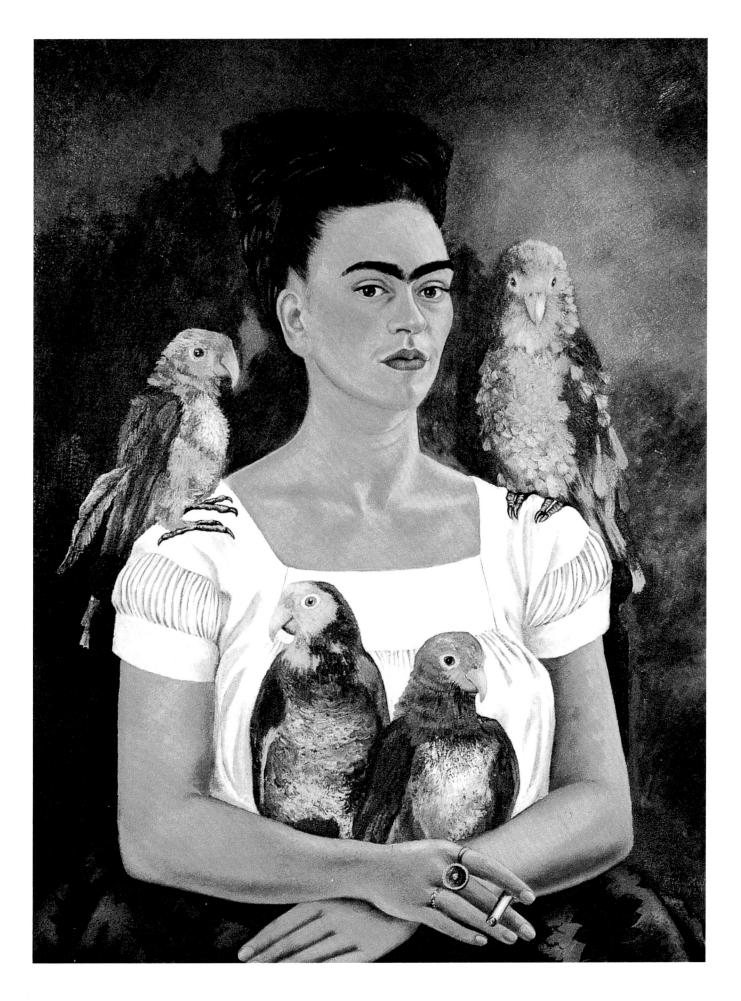

¿Quién diría que las manchas
viven y ayudan a vivir?
Tinta, sangre, olor.
No sé qué tinta usaría,
que quiere dejar su huella
en tal forma. Respeto su
instancia y haré cuanto
pueda por huir de
mí. Mundos

mundos entintados - tierra
libre y mía. soles lejanos
que me llaman porque
formo parte de su núcleo.
Tonterías. ¿Qué haría yo
sin lo absurdo y lo fugaz?
1953 escribiendo. Ya hace muchos que
la dialéctica materialista.

Mi Diego:
Espejo de la noche.
Tus ojos espadas verdes dentro
de mi carne. ondas entre nues
tras manos.
Todo tú en el espacio lleno de
sonidos - en la sombra y en la
luz. Tú Te llamarás AURO-
CROMO el que capta el color. Yo
CROMOFORO - la que da el color.
Tú eres todas las combinaciones
de los números. la vida.
Mi deseo es entender la línea
la forma la sombra el movi-
miento. Tú llenas y yo recibo.
Tu palabra recorre todo el
espacio y llega a mis células
que son mis astros y vá a las
tuyas que son mi luz.

Fantasmas.

프리다 칼로의
일기장